빛을 따라 마음이 쉬어가는 시간

1일 1장
스테인드
글라스

컬러링북
·······

독개비

▨ 빛의 마법이라 불리는 스테인드 글라스

고딕양식의 건축에서 시작되어 지금은 유리
공예의 영역까지 우리 일상 가까이에서 볼 수
있는 예술입니다.

이제 스테인드 글라스 컬러링북으로 만날 수
있습니다. 유리가 빛을 통해 아름다움을 비추
듯 손으로 색의 마법을 채워보세요. 마음이
아름다운 색으로 물들고 평온한 휴식을 경험
할 수 있습니다.

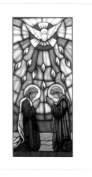 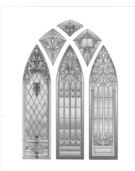 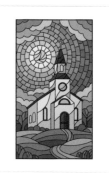

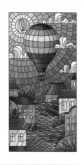 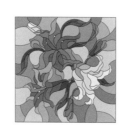 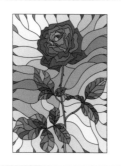 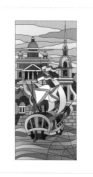

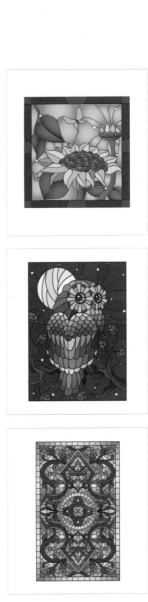
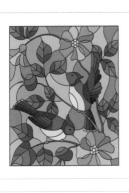
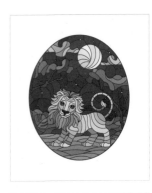
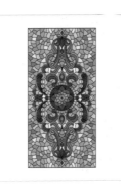

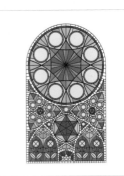
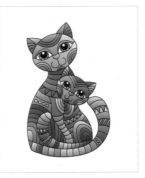
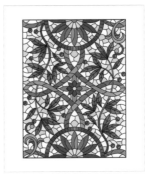
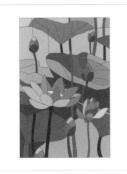
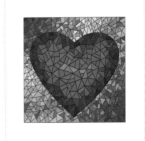
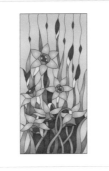
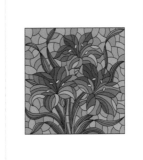
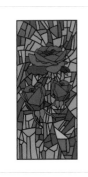

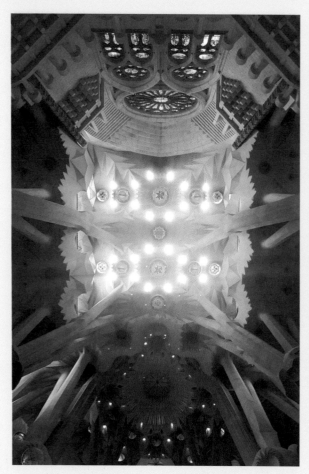
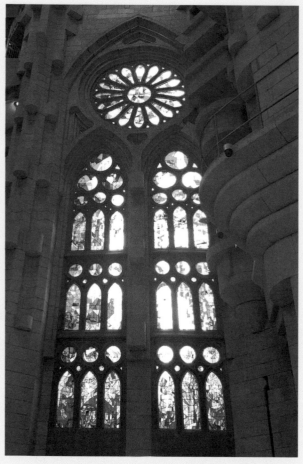

■ 고딕건축과 빛의 예술, 스테인드 글라스

스테인드 글라스는 색유리를 창에 끼워 빛을 이용해 아름다움을 표현합니다. 7세기경 중동지방에서 시작되었습니다. 이슬람건축에서는 대리석판에 구멍을 뚫고 유리 조각을 끼우는 방식으로 채광과 장식하는 기법이 발달했습니다. 서양에는 11세기에 기법이 전해졌습니다. 12세기 이후 교회 건축에서 스테인드 글라스가 발달했습니다. 특히 고딕건축은 구조상 거대한 창을 낼 수 있었고 창을 통해 교회 안으로 들어오는 빛의 신비한 효과가 사람들의 마음을 사로잡았습니다. 교회 건축에서는 꼭 필요한 요소로 인식되어 발전했습니다. 프랑스의 샤르트르대성당과 르망대성당, 영국의 요크성당과 캔터베리대성당은 대표적인 작품입니다. 현존하는 작품 중 가장 오래된 것은 독일의 아우크스부르크성당의 예언자 다니엘상을 묘사한 창문입니다. 가장 아름다운 고딕성당 작품으로는 프랑스의 생뜨-샤펠을 꼽습니다. 1248년 완공되었는데 교회 벽면을 성서 이야기 950장면으로 장식했습니다. 이후 스테인드 글라스는 일반 건축과 현대 유리 공예에서도 큰 사랑을 받고 있습니다.

■ 스테인드 글라스 도안과 컬러링이 만나면

컬러링북은 색칠을 통해 일상적으로 겪는 스트레스를 잠시 잊고 평온한 상태가 되게 합니다. 컬러링북은 '컬러테라피' 치료방법에서 시작되었습니다. '색깔Color'과 '테라피Therapy'의 합성어인 컬러테라피는 색의 에너지를 심리 치료에 활용해 스트레스를 완화하는 효과를 얻을 수 있어 많은 사람들이 도움을 받았습니다.

스테인드 글라스 컬러링은 다양한 문양의 스테인드 컬러링을 직접 색칠하며 만나는 책입니다. 스테인드 글라스가 유리에 입힌 색이 빛을 만나 다양한 변화를 일으키듯 스테인드 글라스 컬러링북도 나만의 컬러링으로 힐링하는 시간을 갖기에 적합한 도안입니다. 종교적인 의미를 찾는 사람도 빛의 예술을 찾는 사람도 모두 매료될 수 있습니다.

《1일 1장 스테인드 글라스 컬러링》은 전통적인 스테인드 글라스 문양부터 풍경, 생활, 반려동물까지 다양한 도안을 담았습니다. 컬러링의 기본은 마음을 따라 색을 채우는 것이지만 《1일 1장 스테인드 글라스 컬러링》은 색 배색이 어려운 분을 위해 모든 도안에 예시 컬러링을 함께 제공합니다. 컬러링에 가장 적합한 도안 스테인드 글라스 컬러링을 만날 시간입니다.

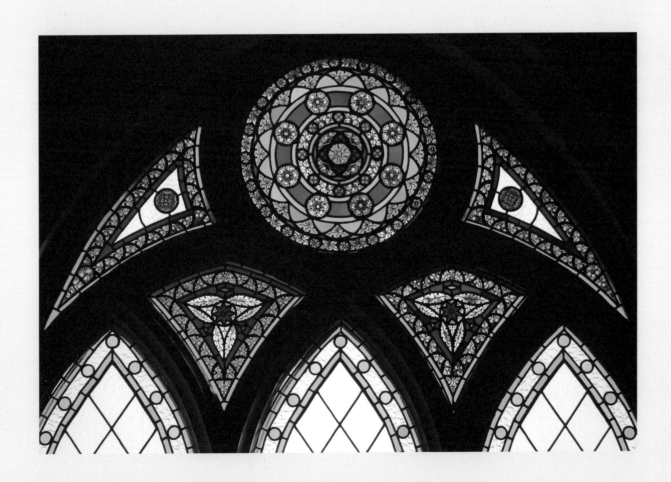

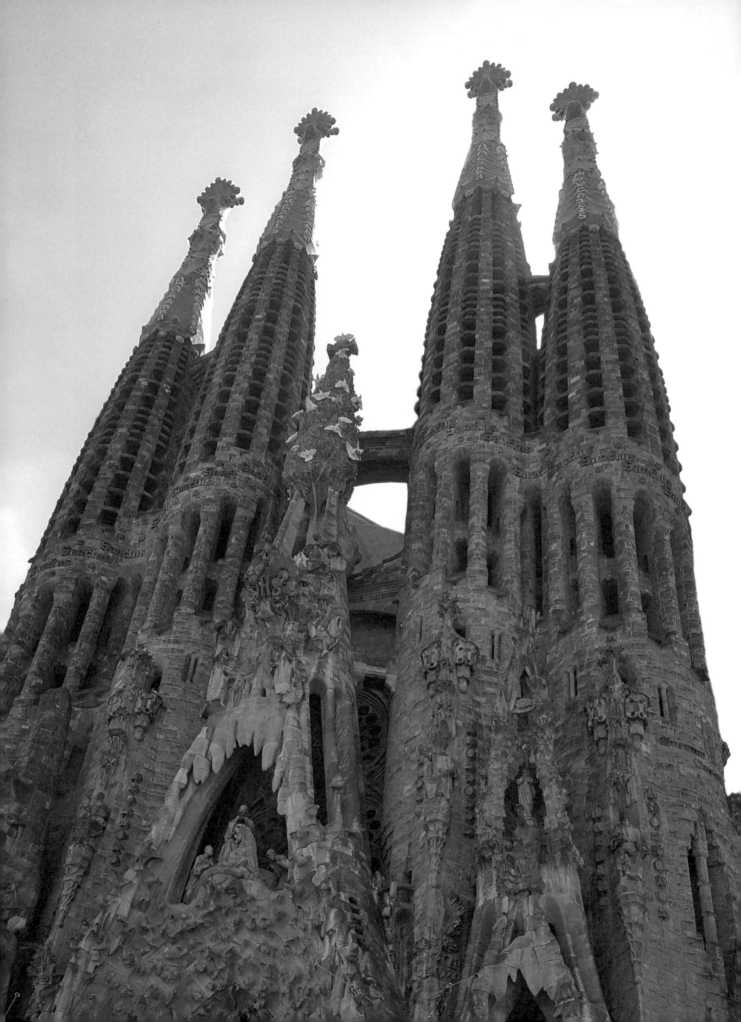

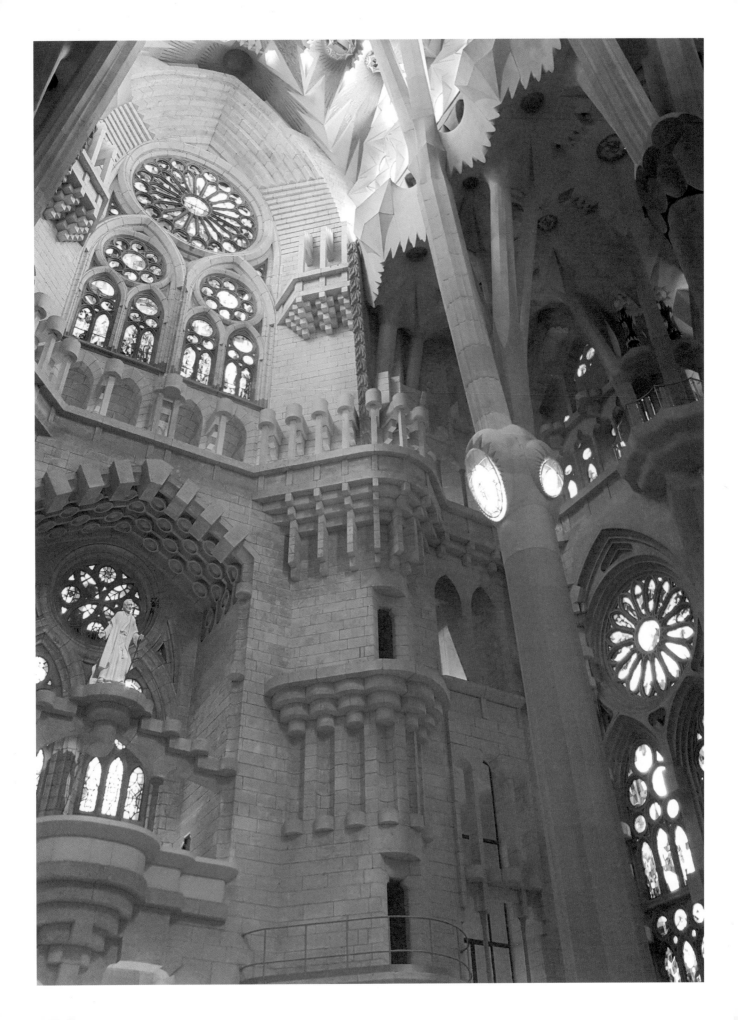

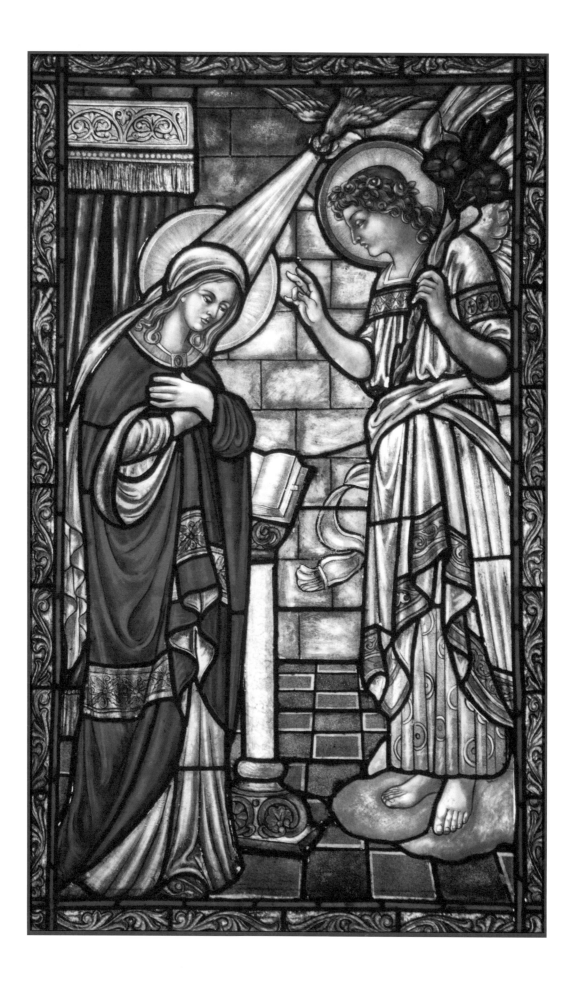

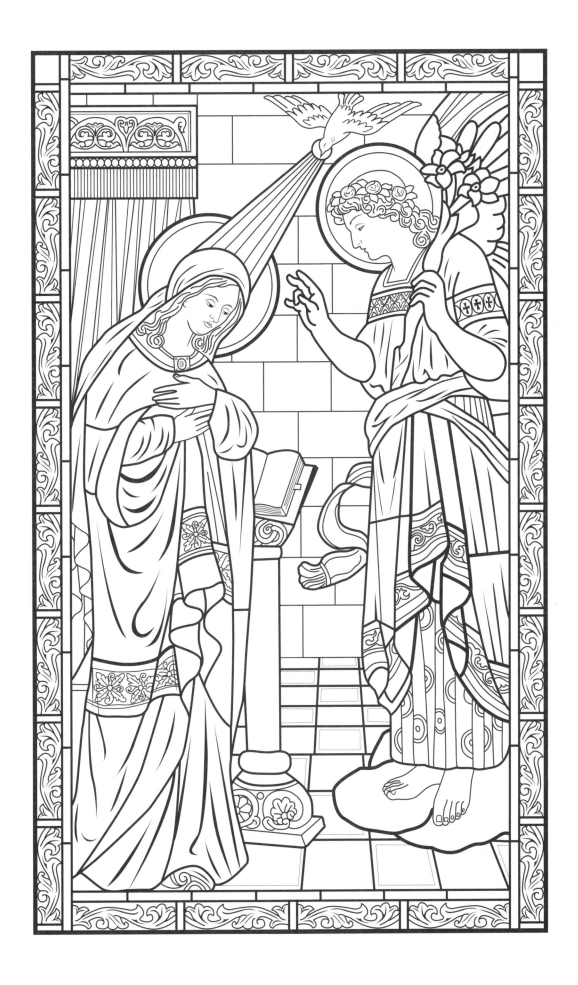

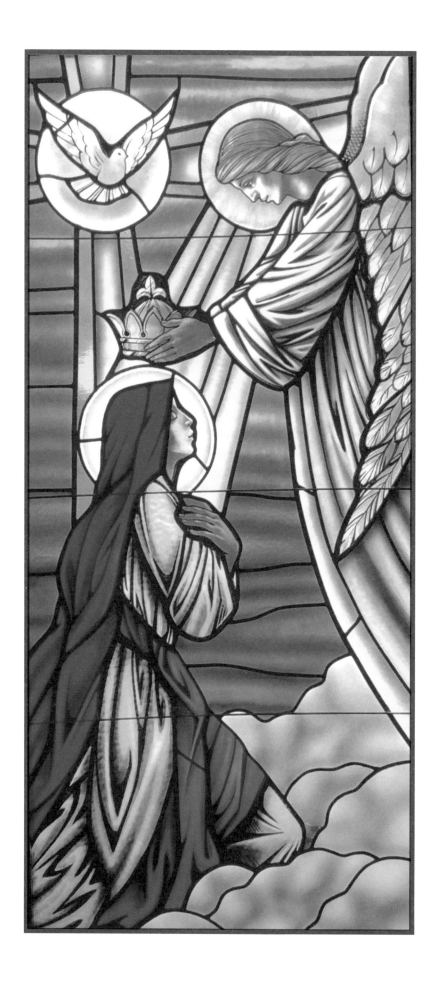

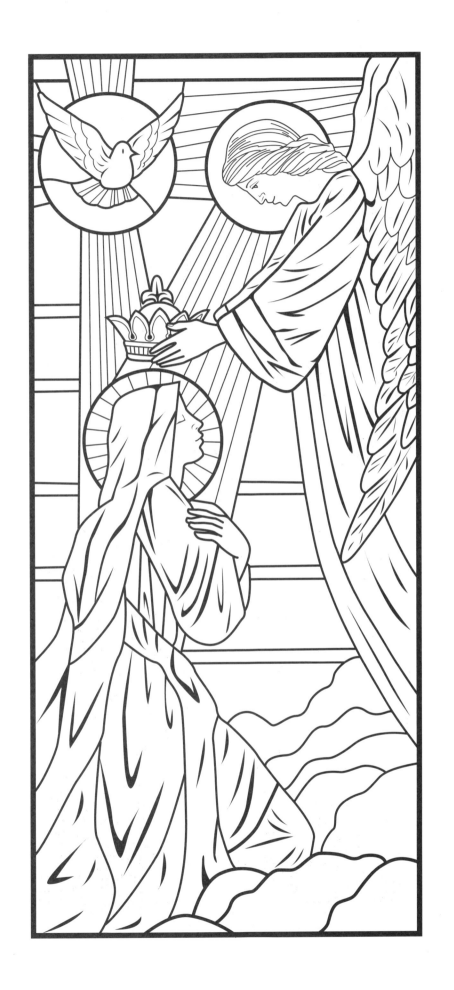

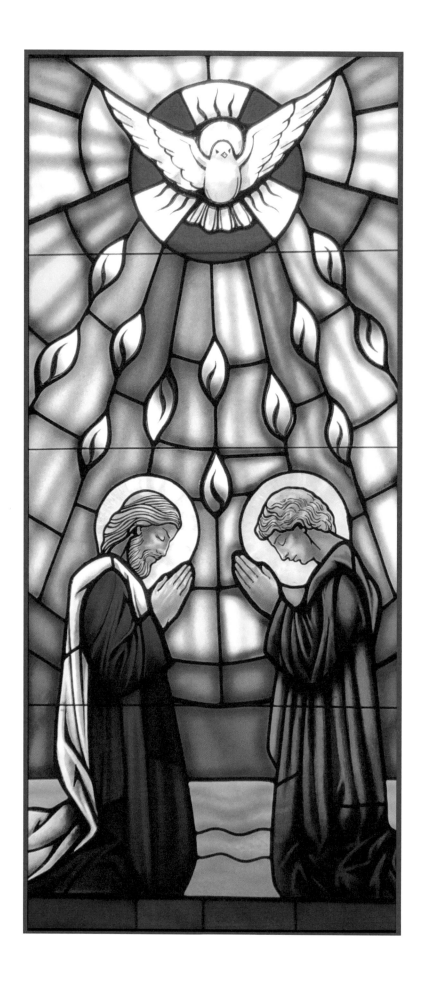

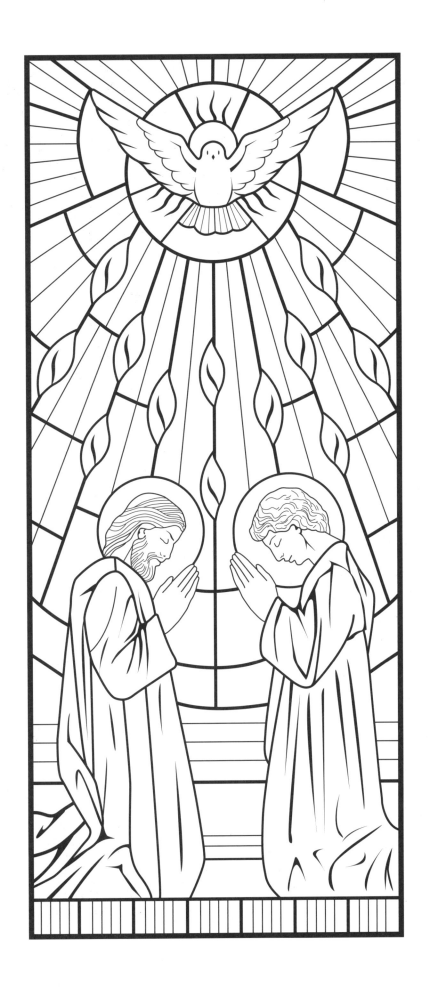

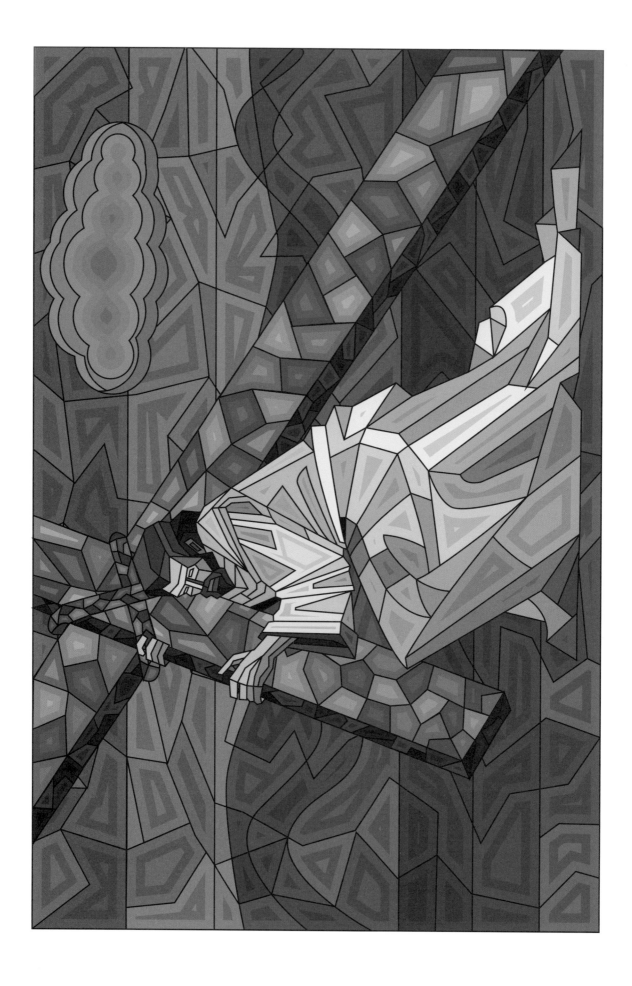

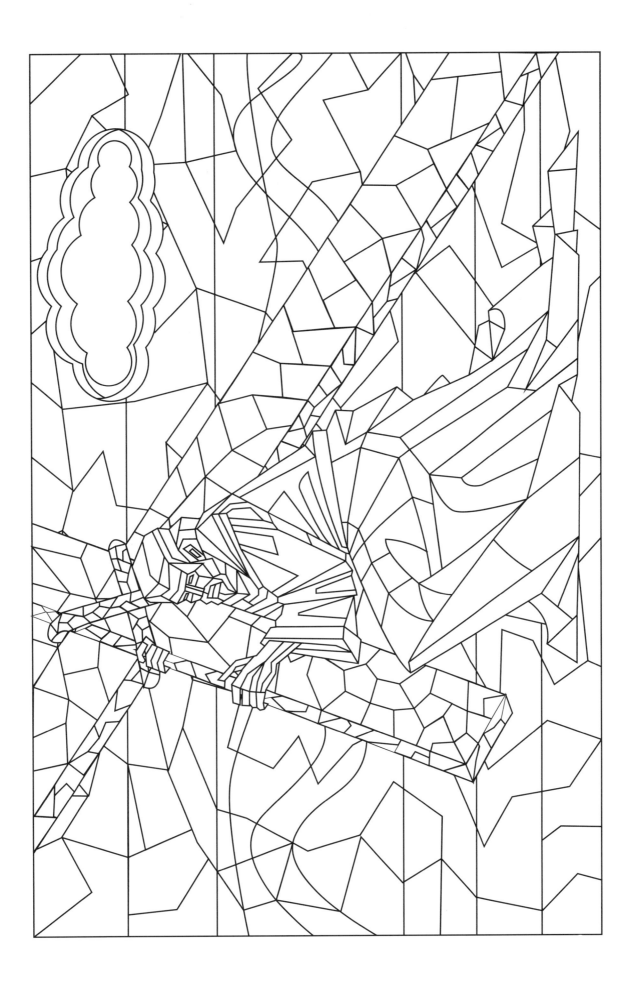

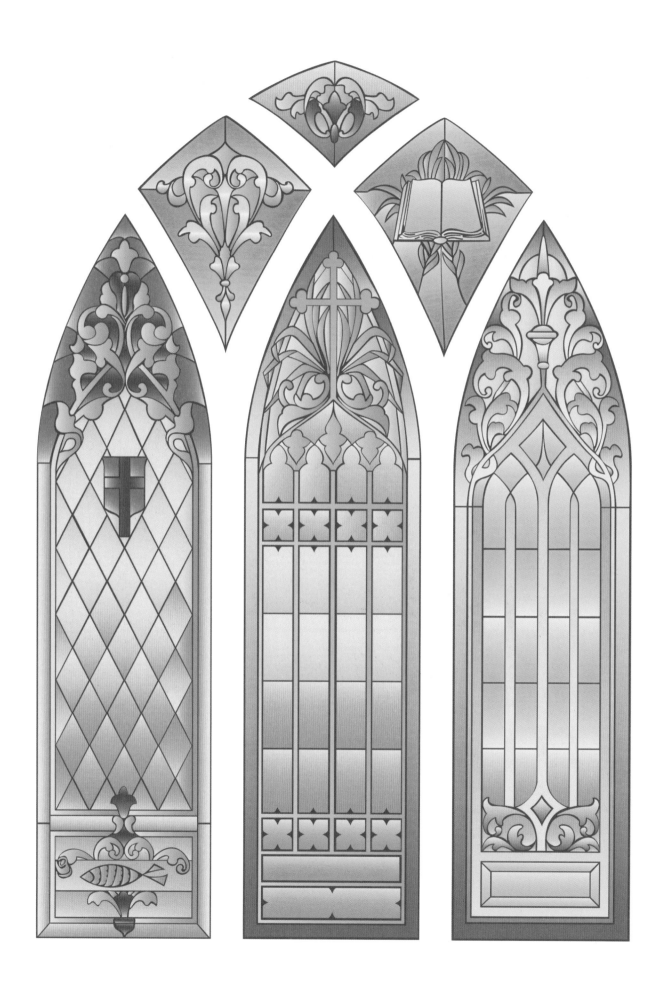

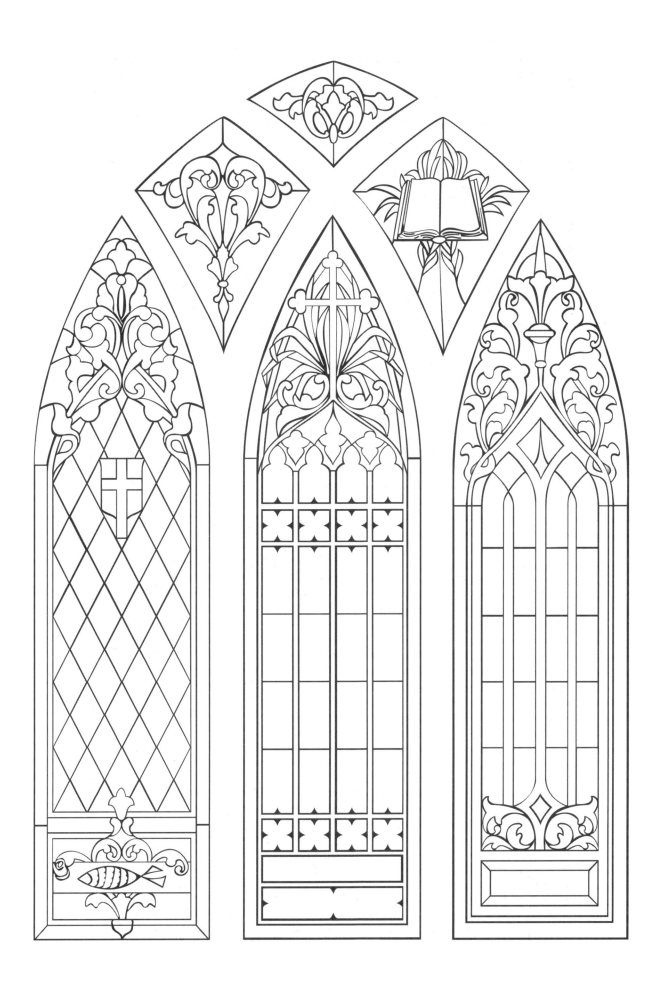

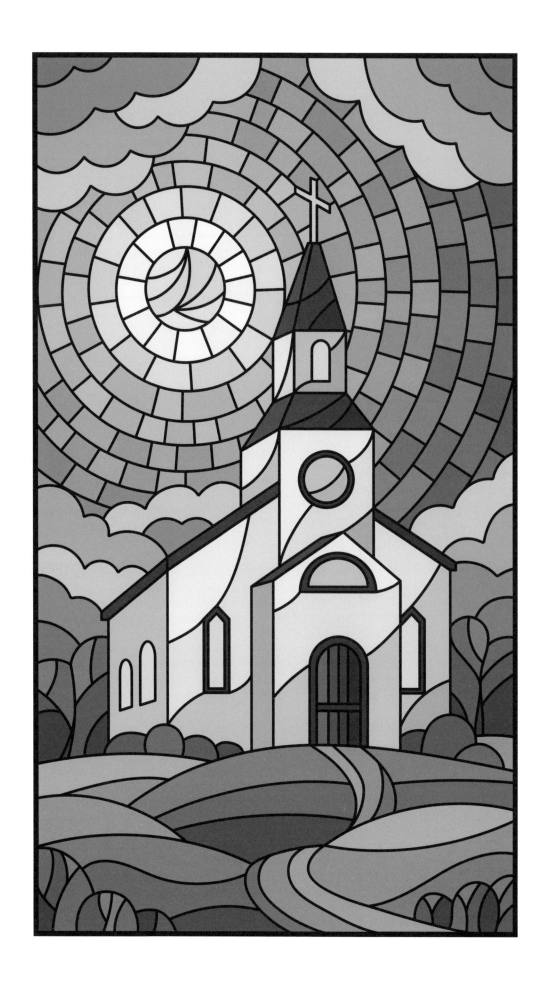

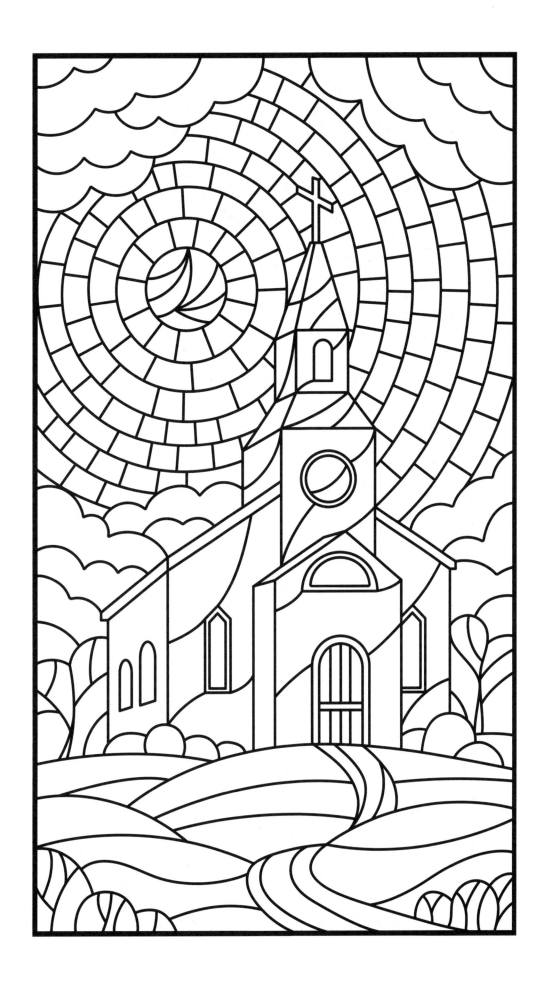

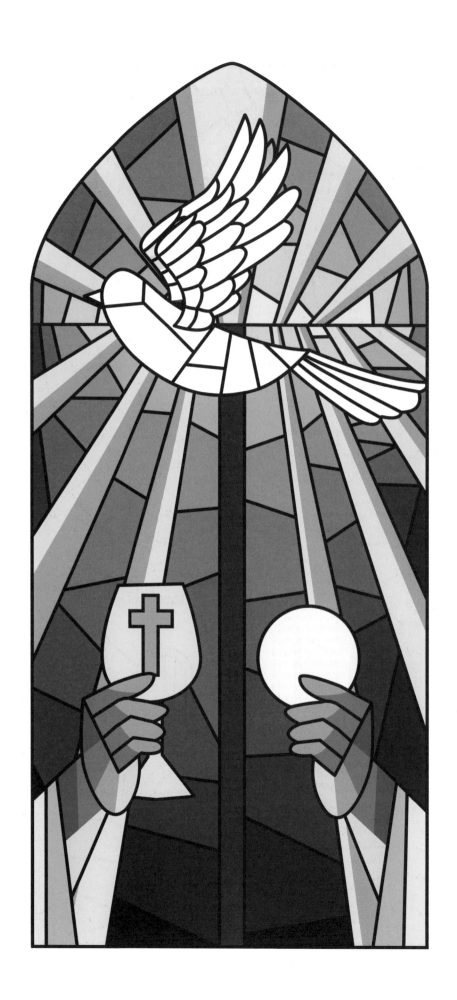

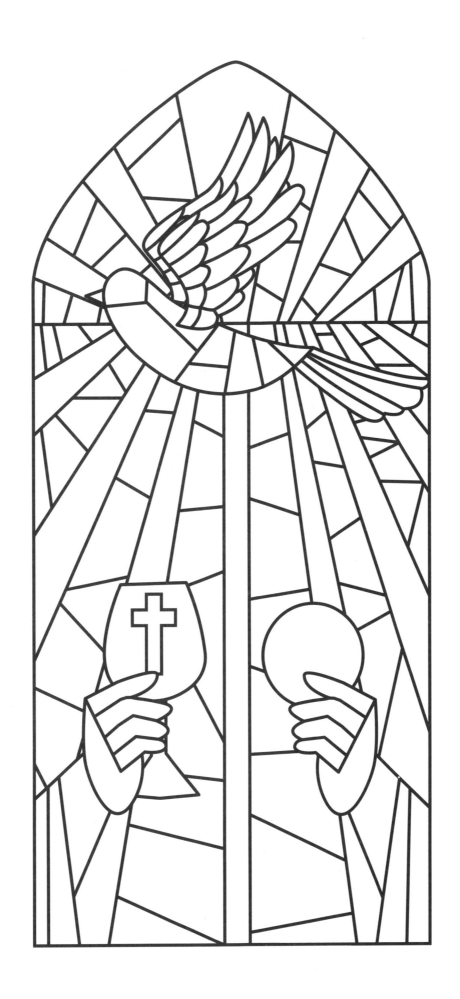

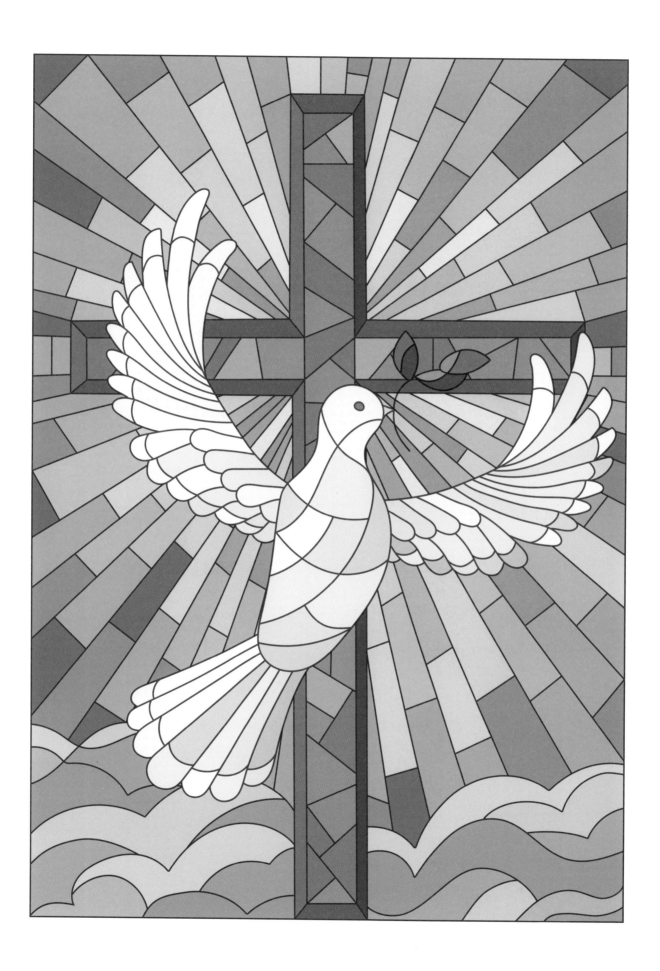

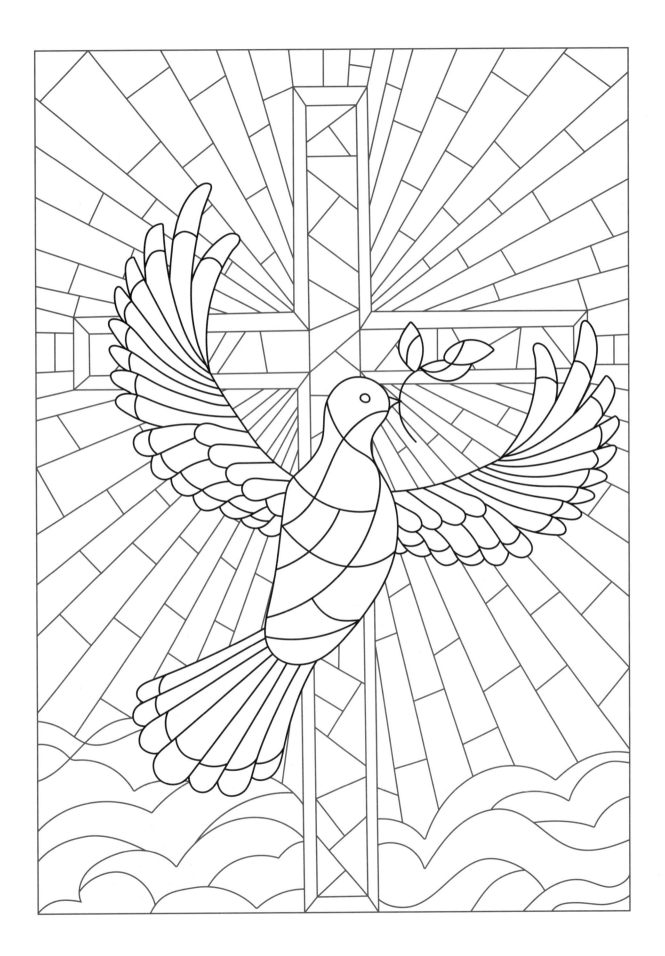

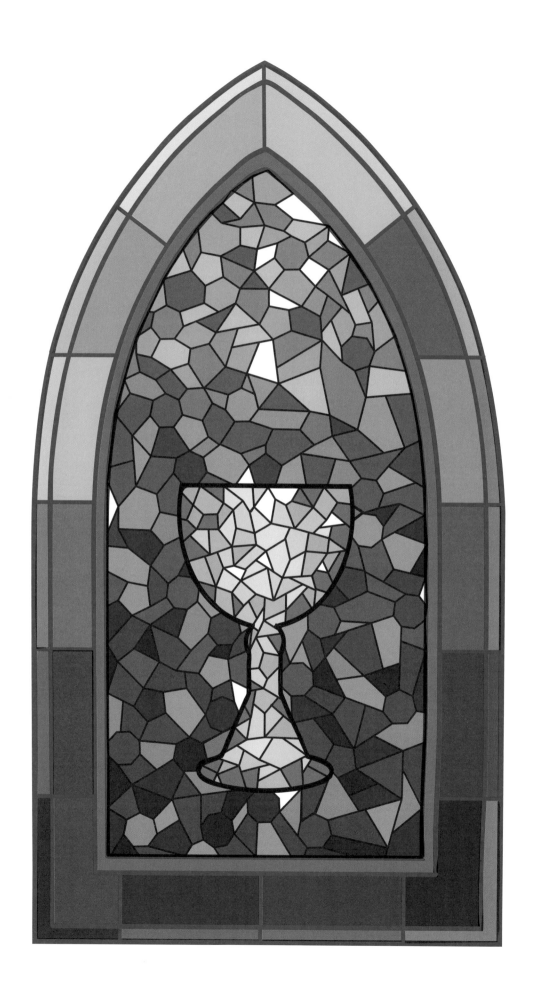

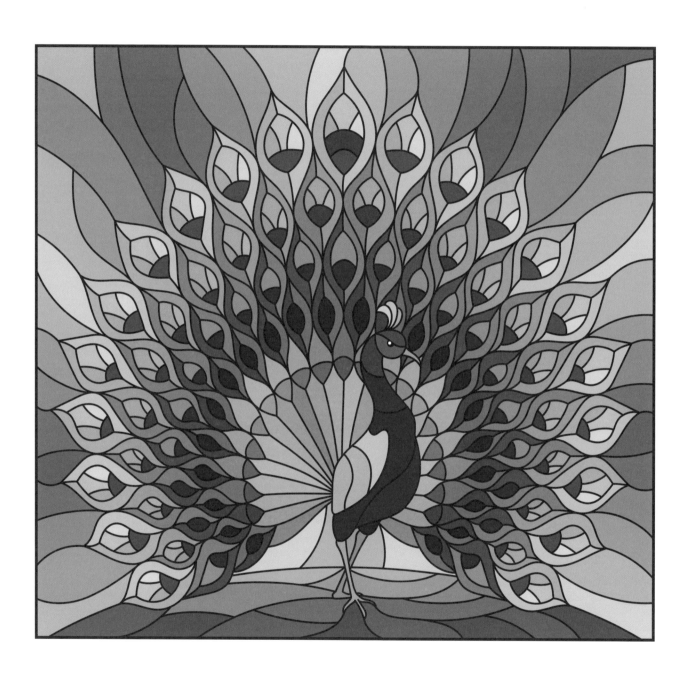

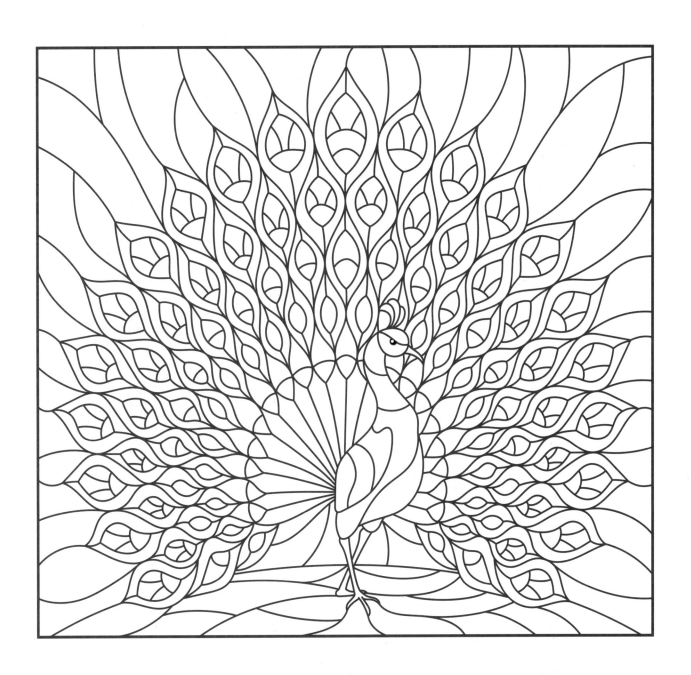

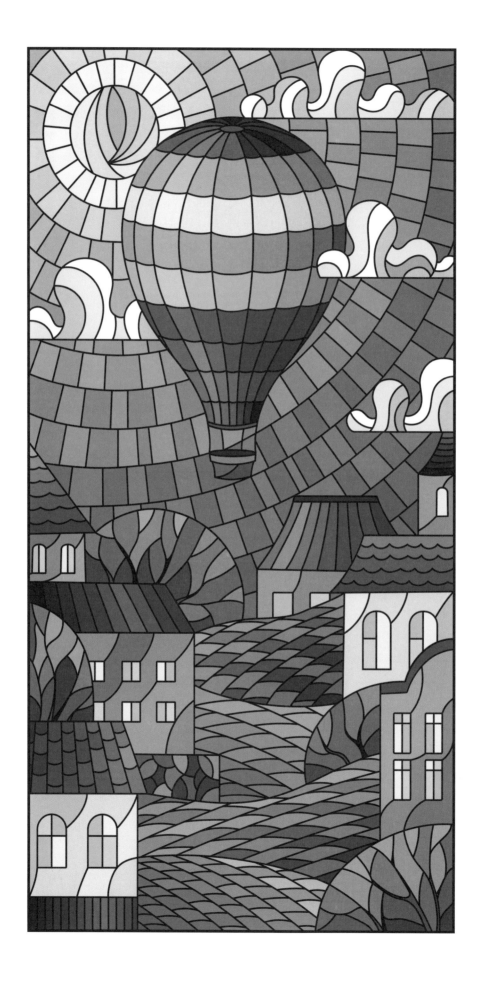

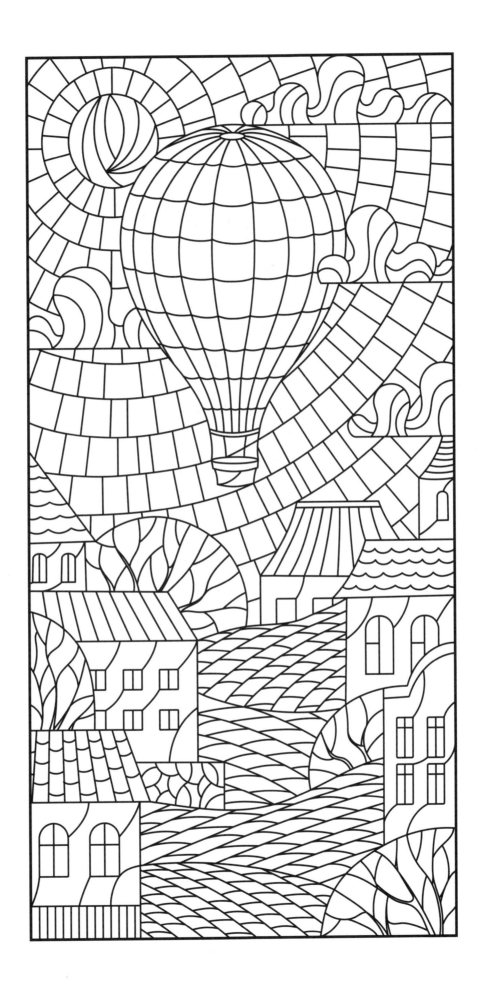

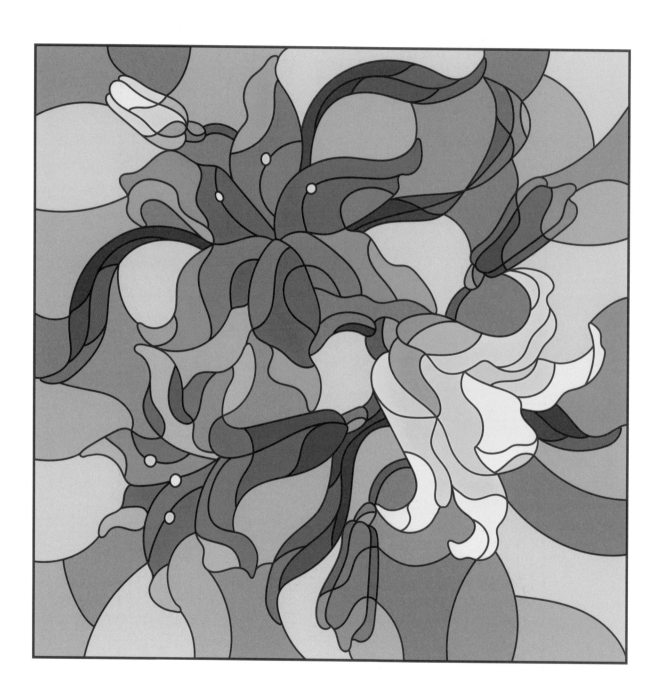

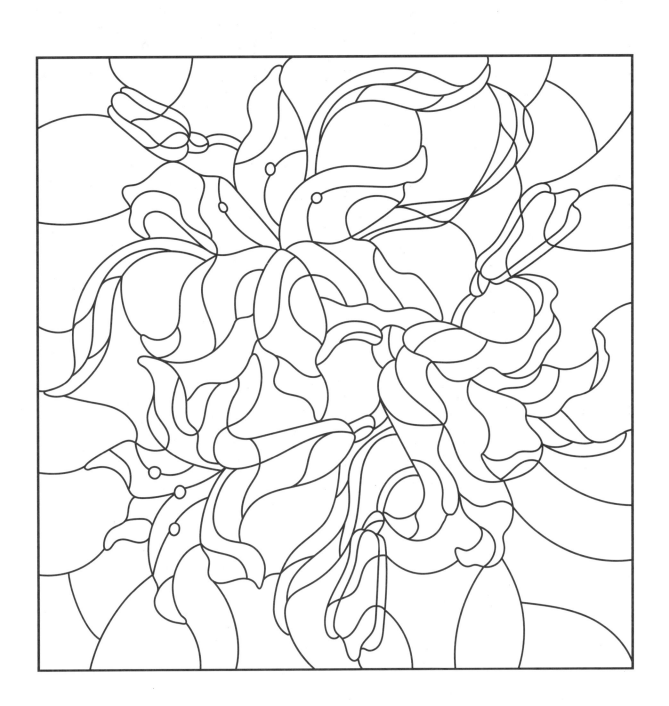

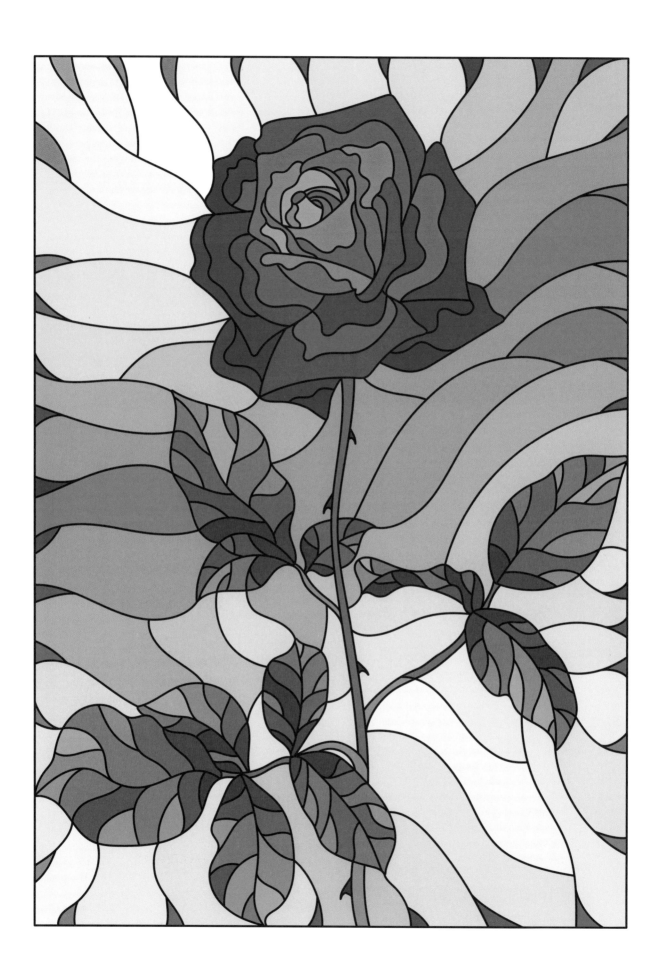

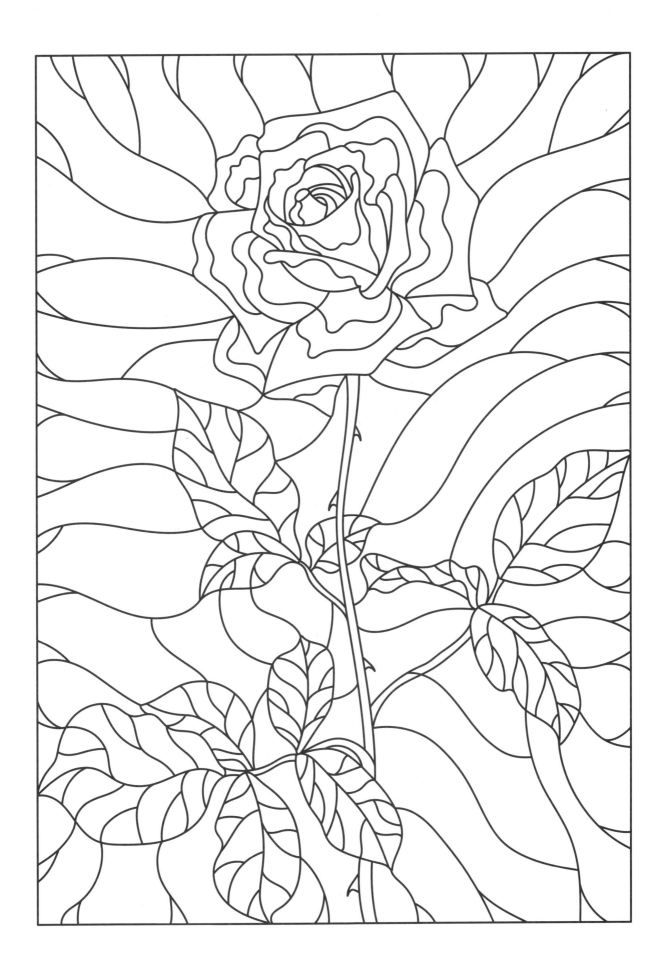

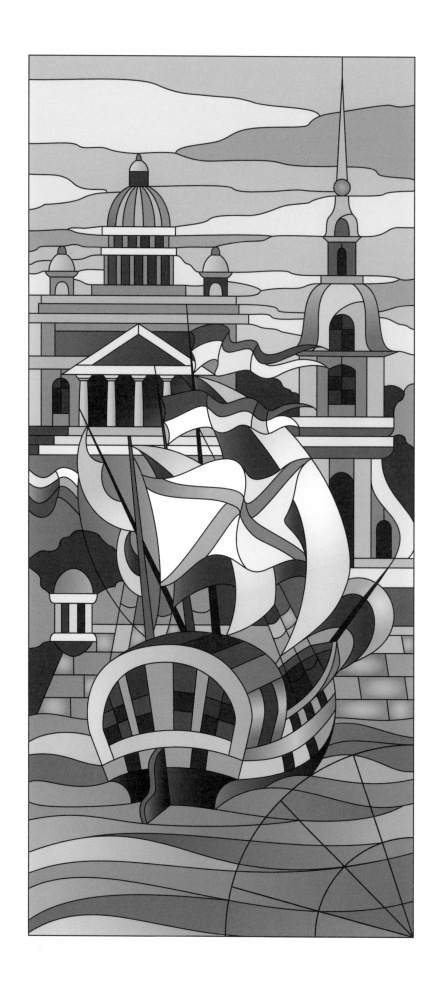

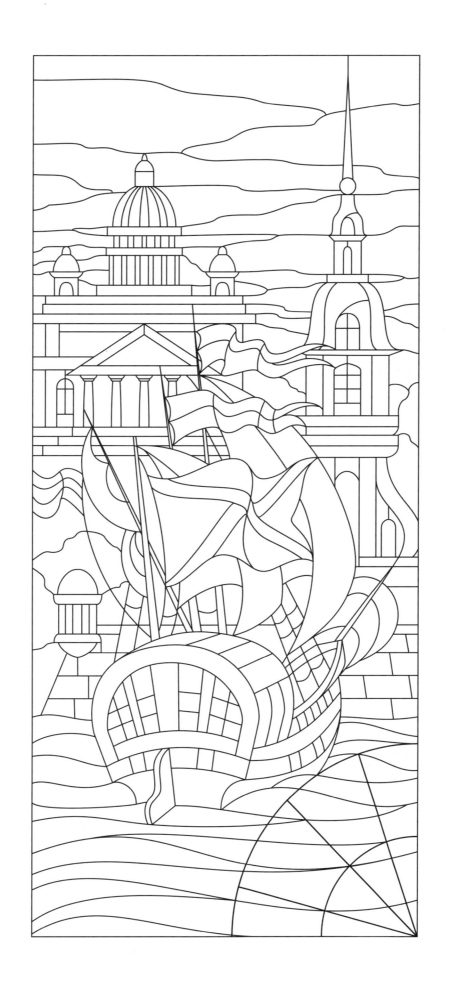

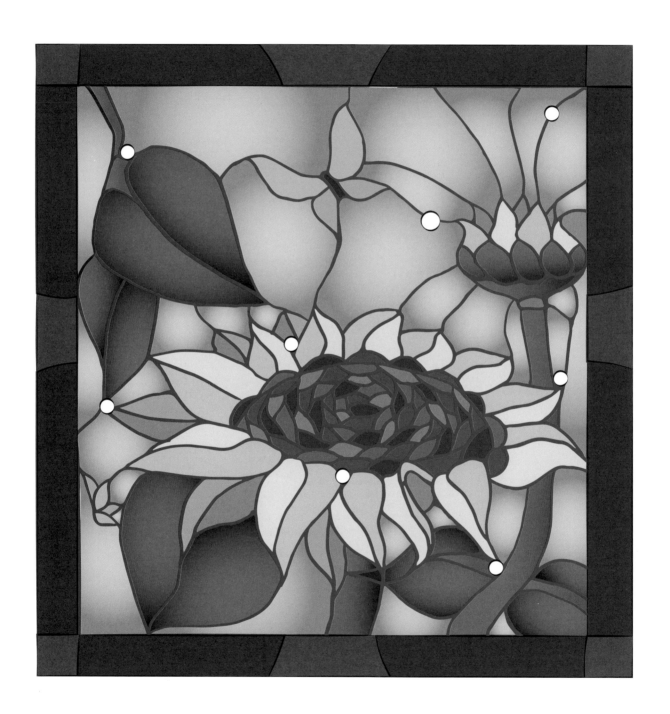

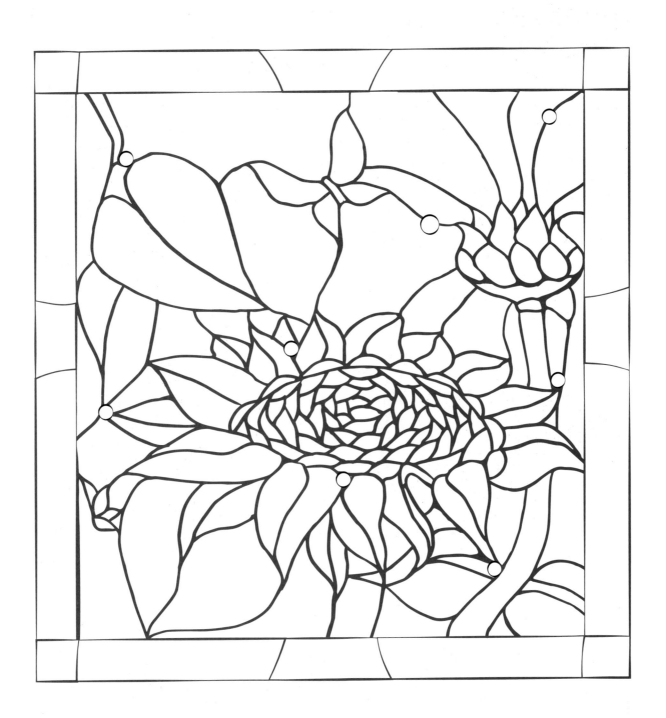

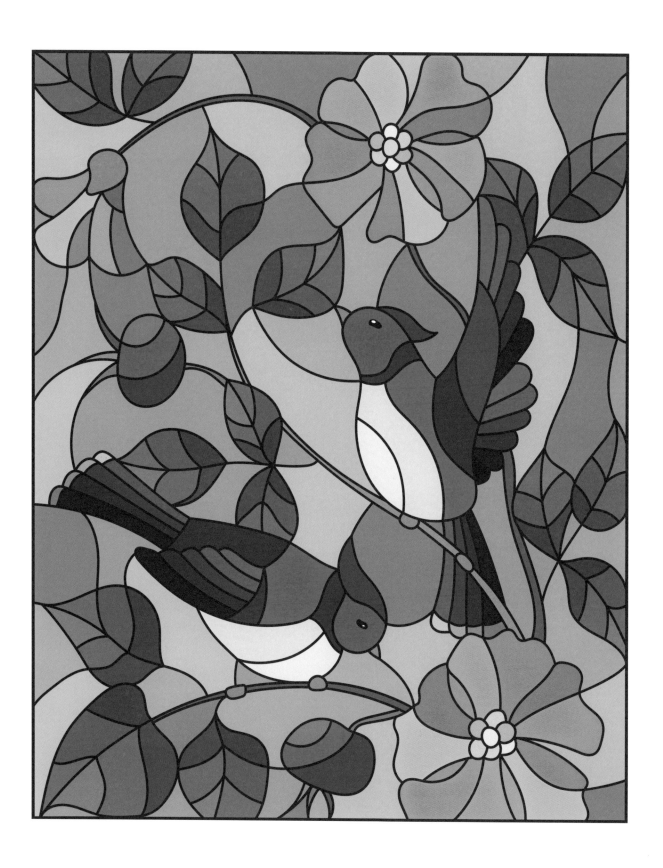

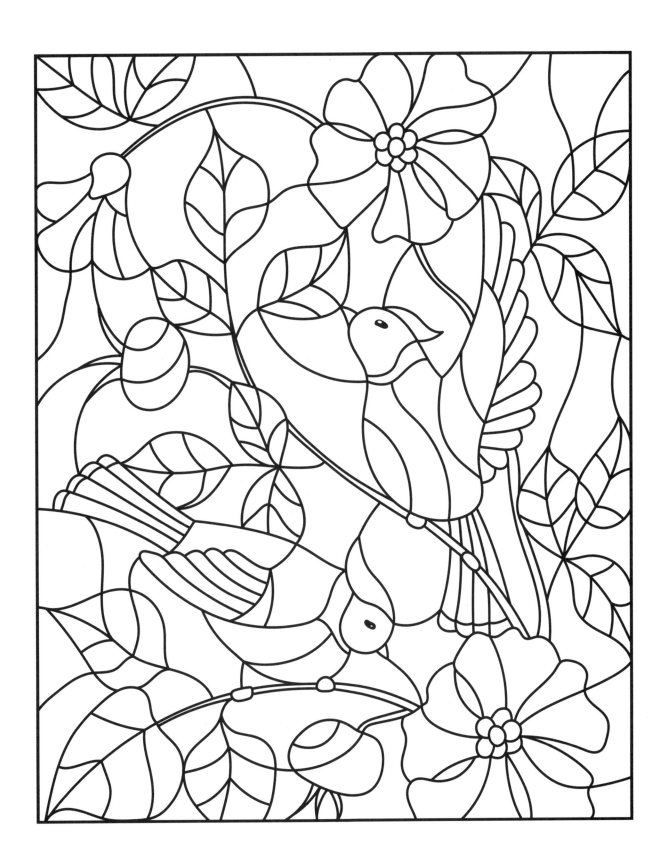

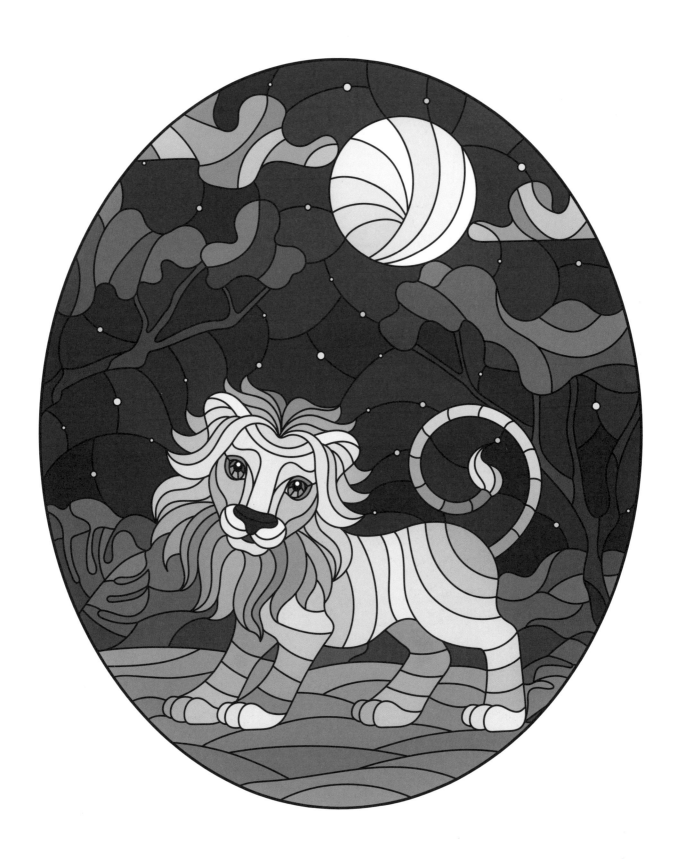

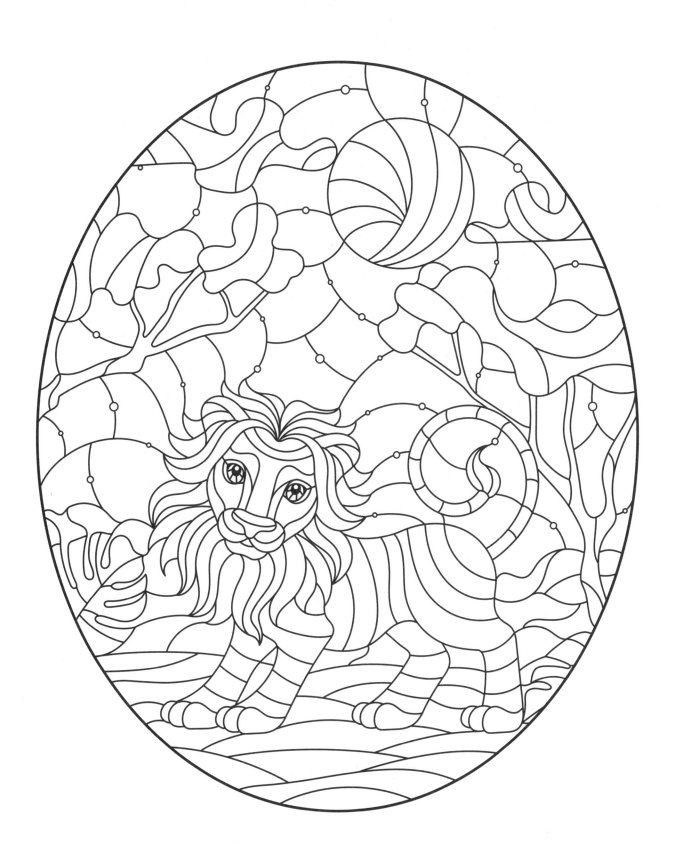

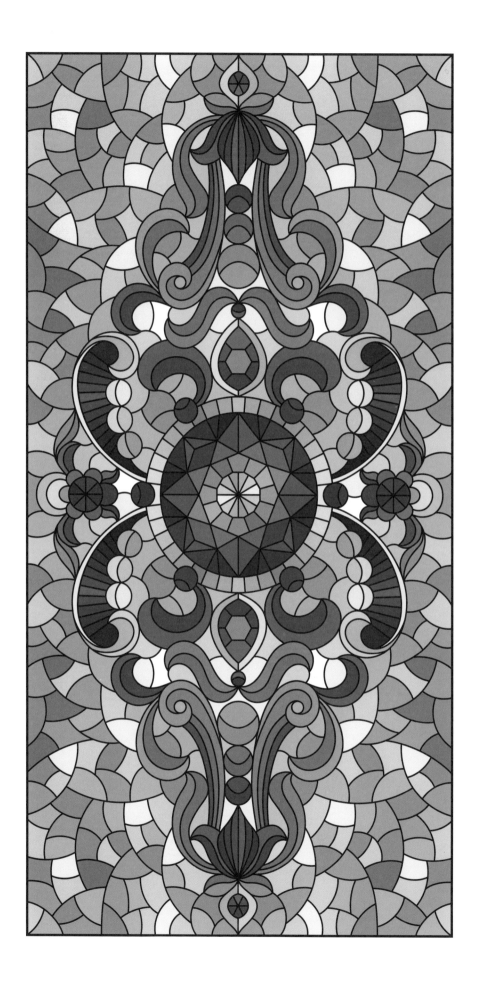

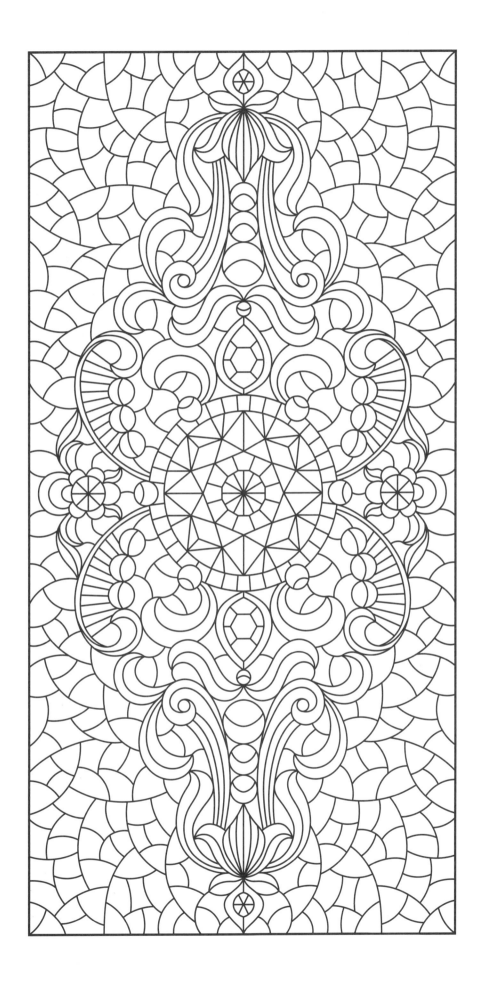

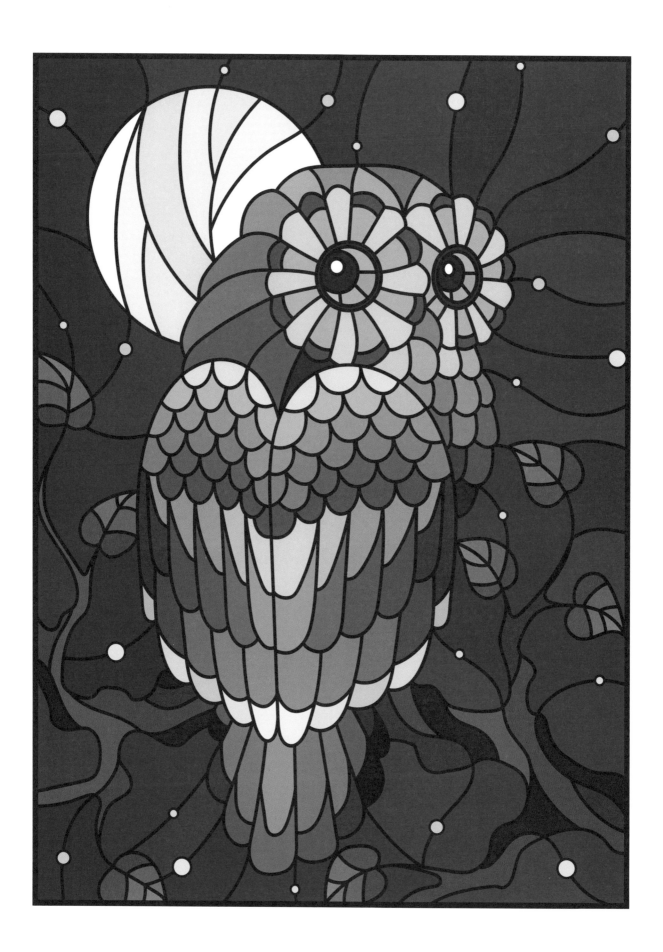

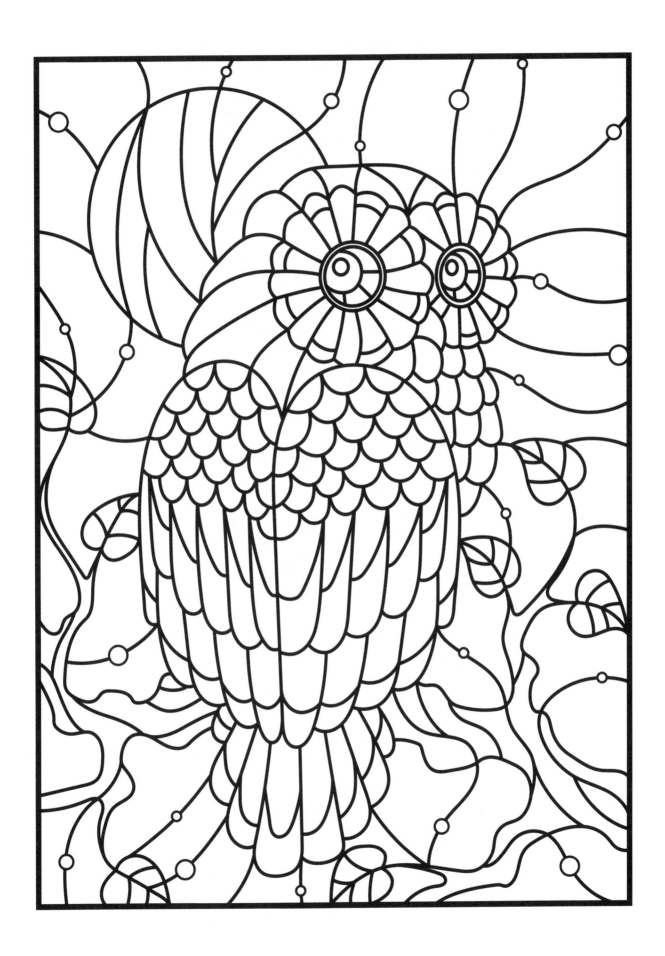

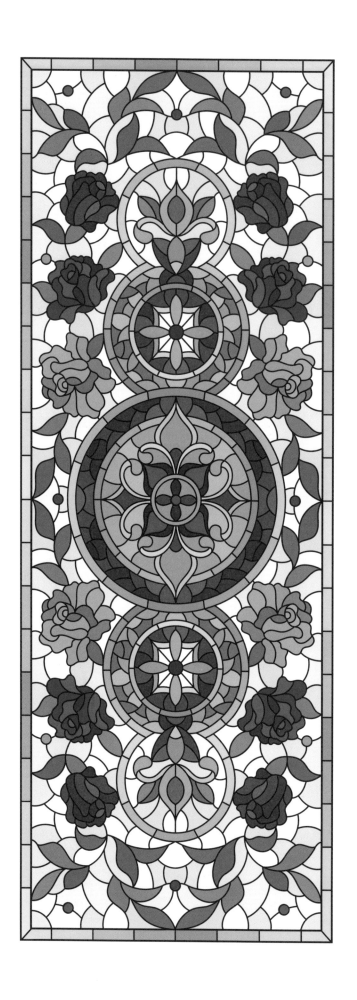

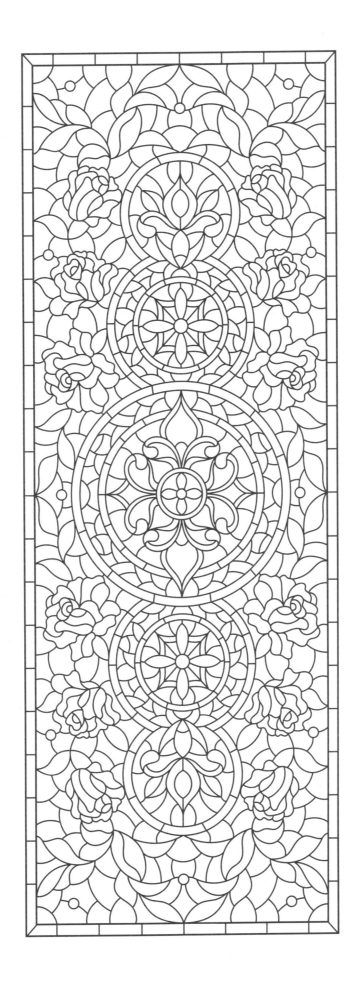

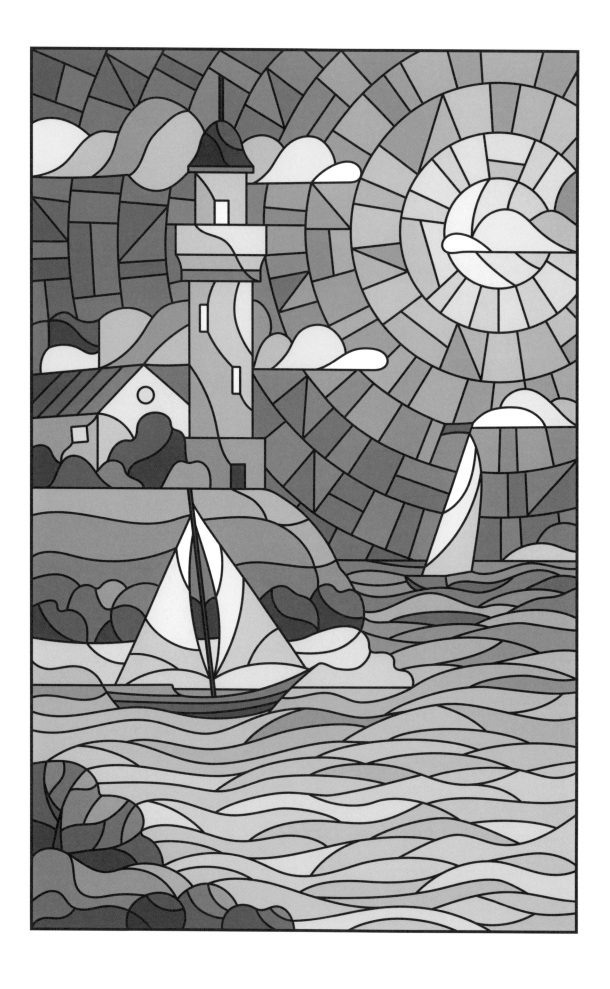

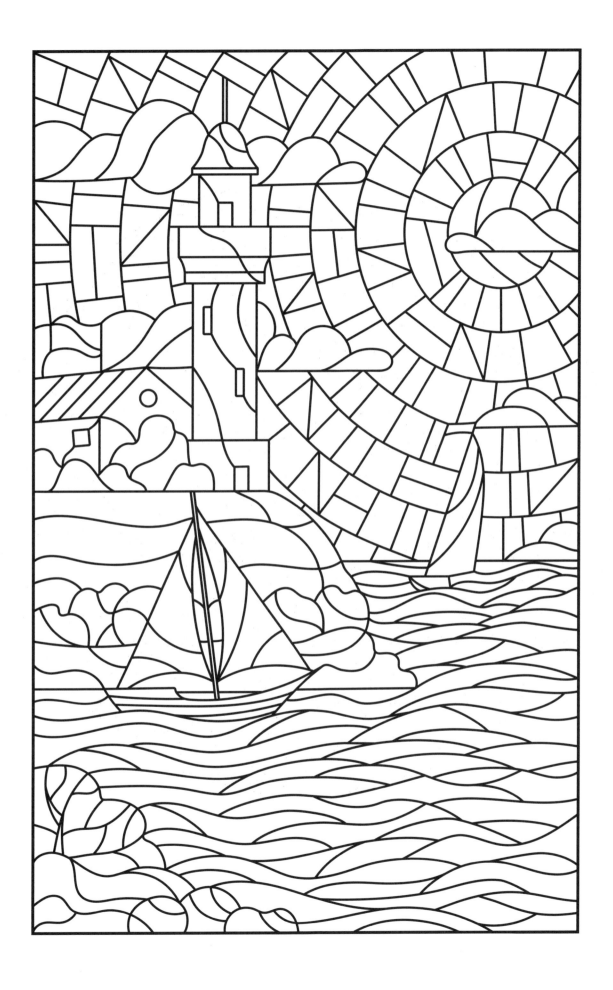

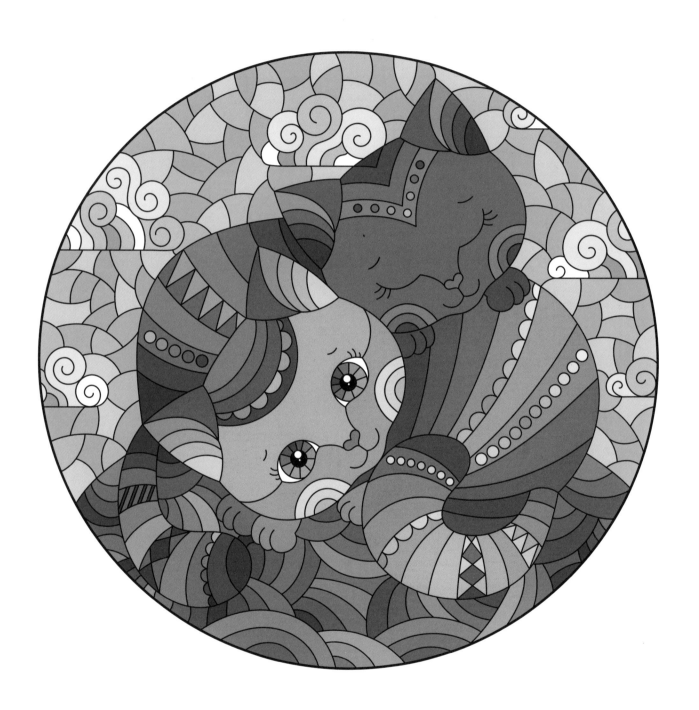

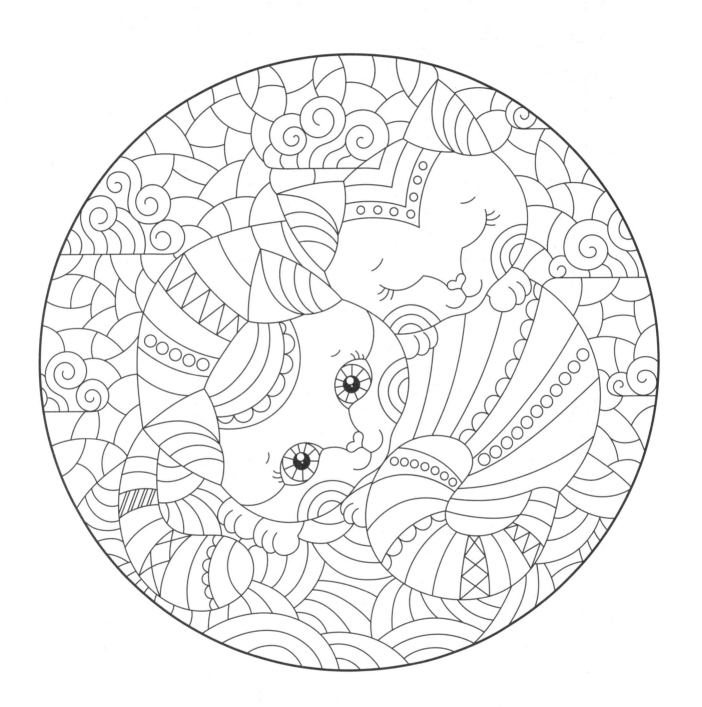

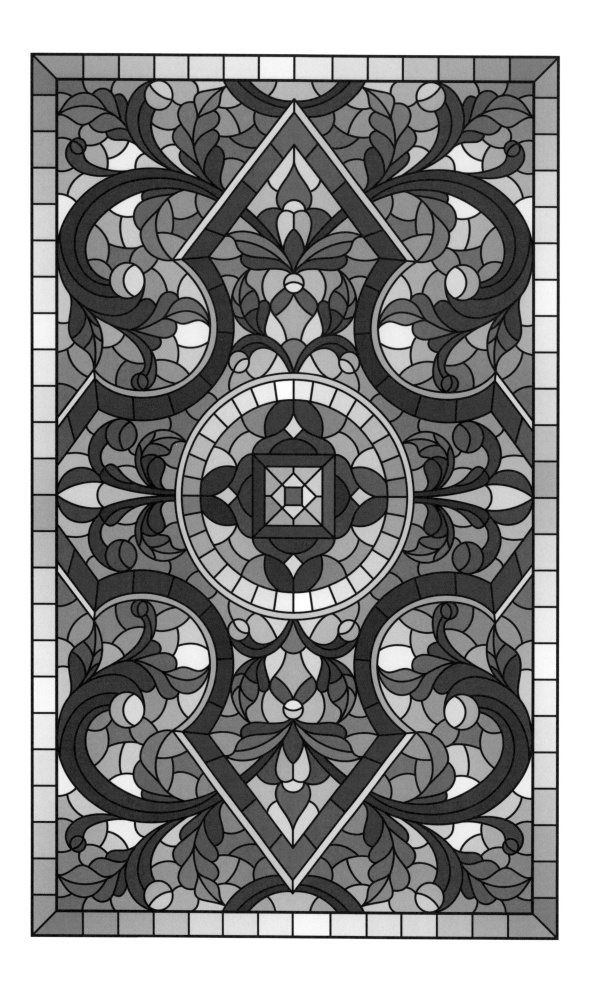

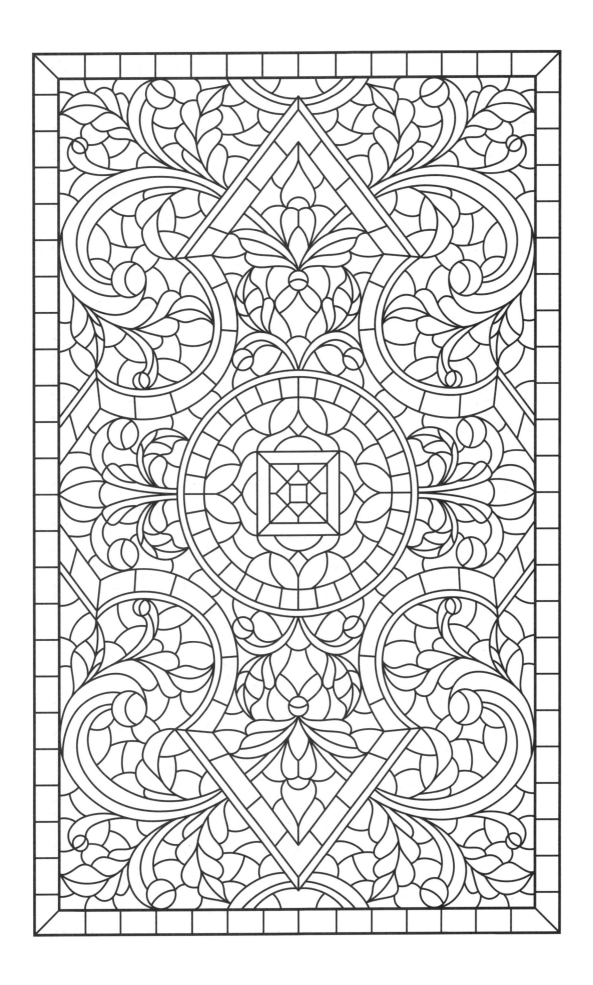

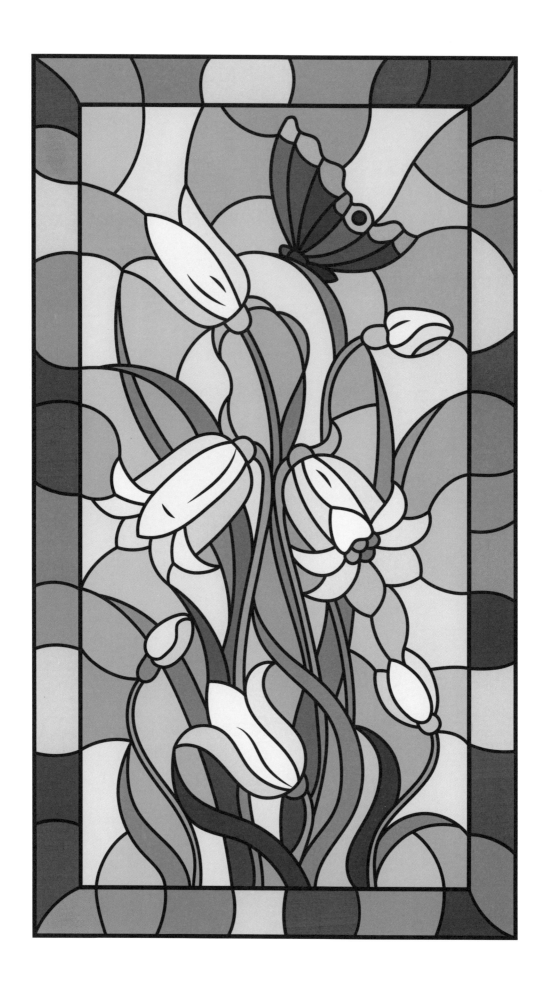

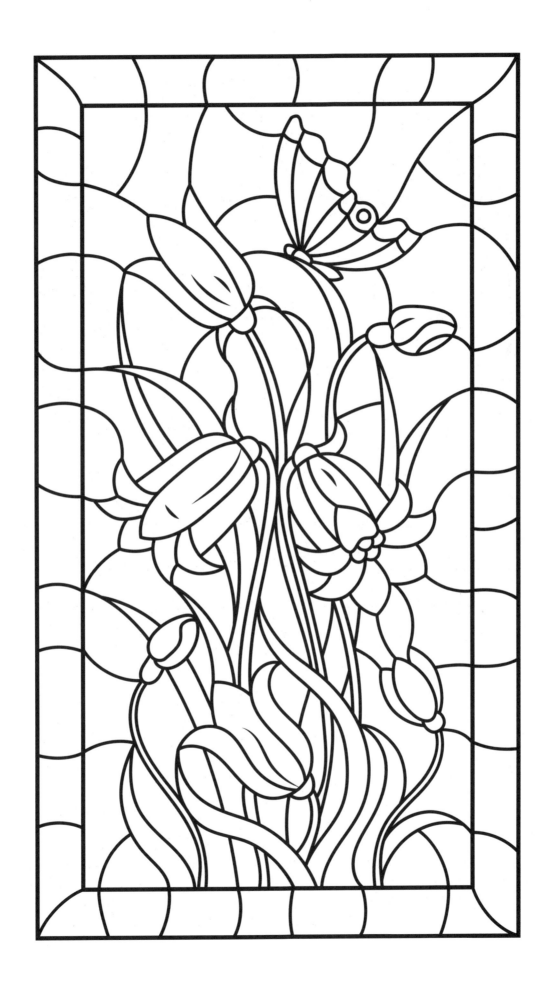

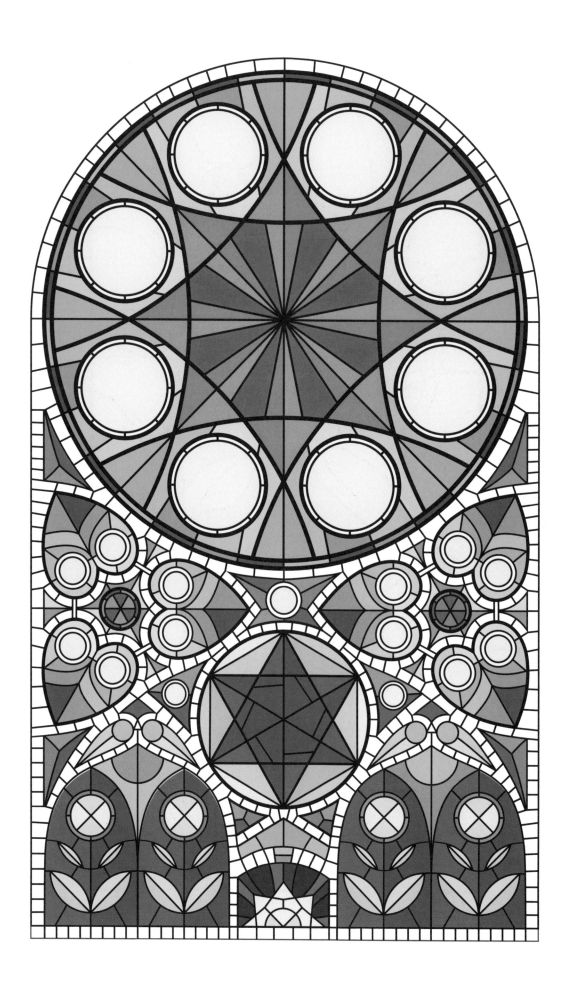

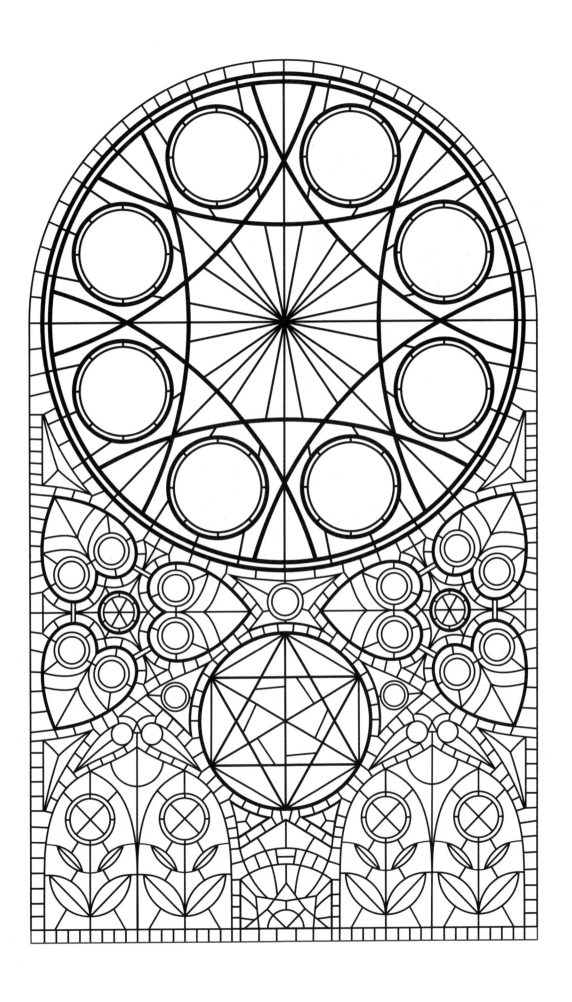

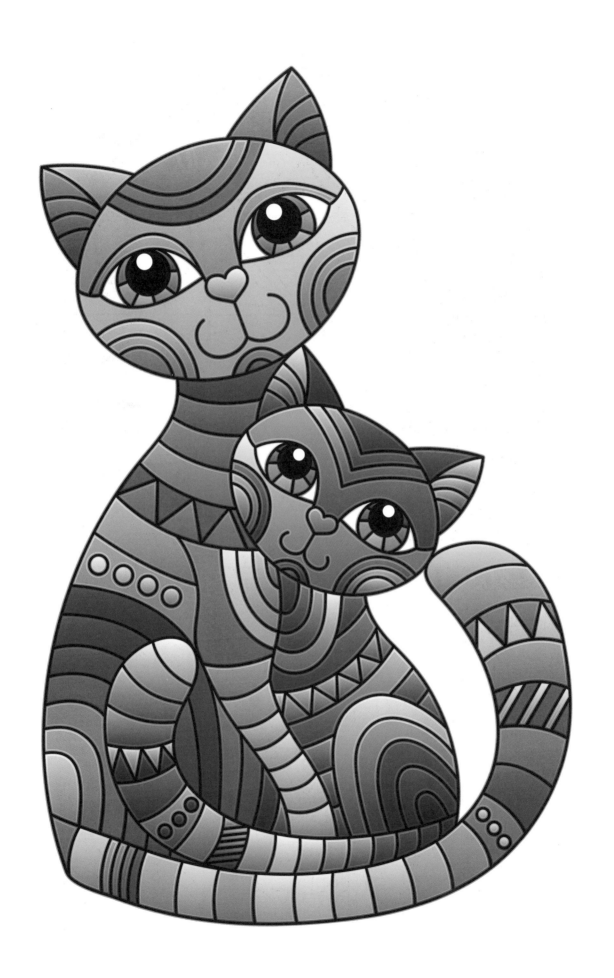

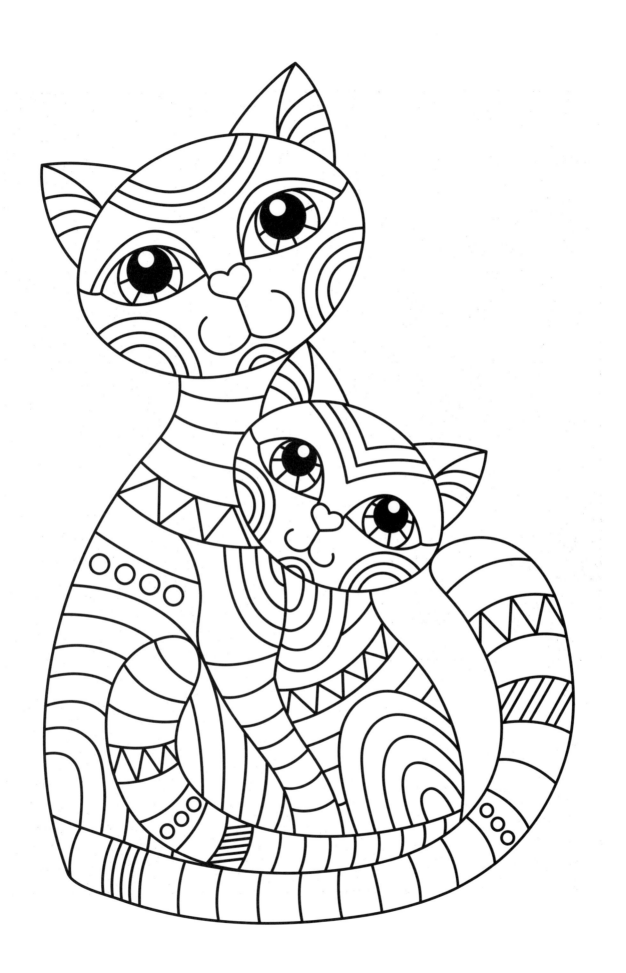

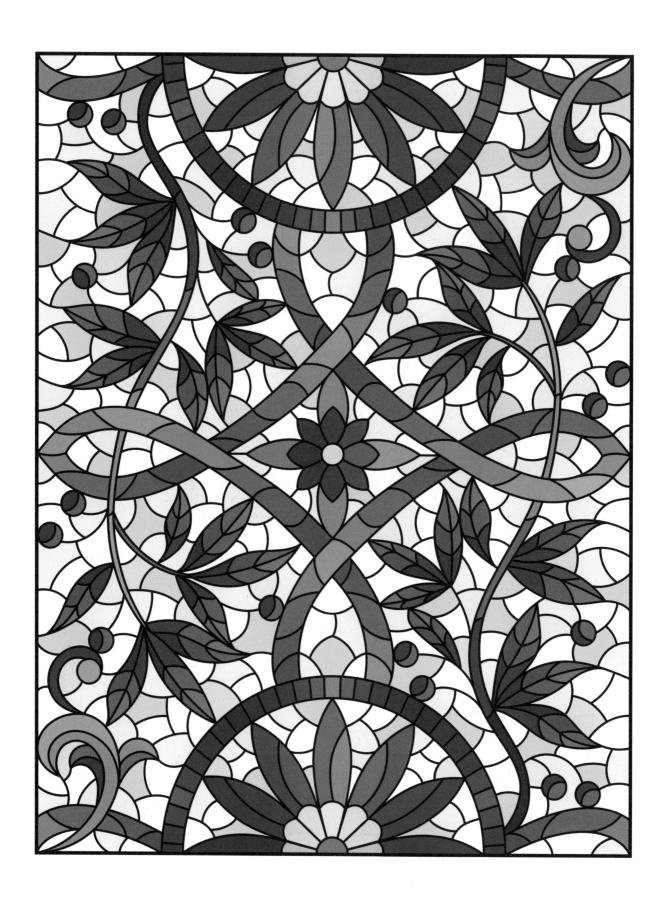

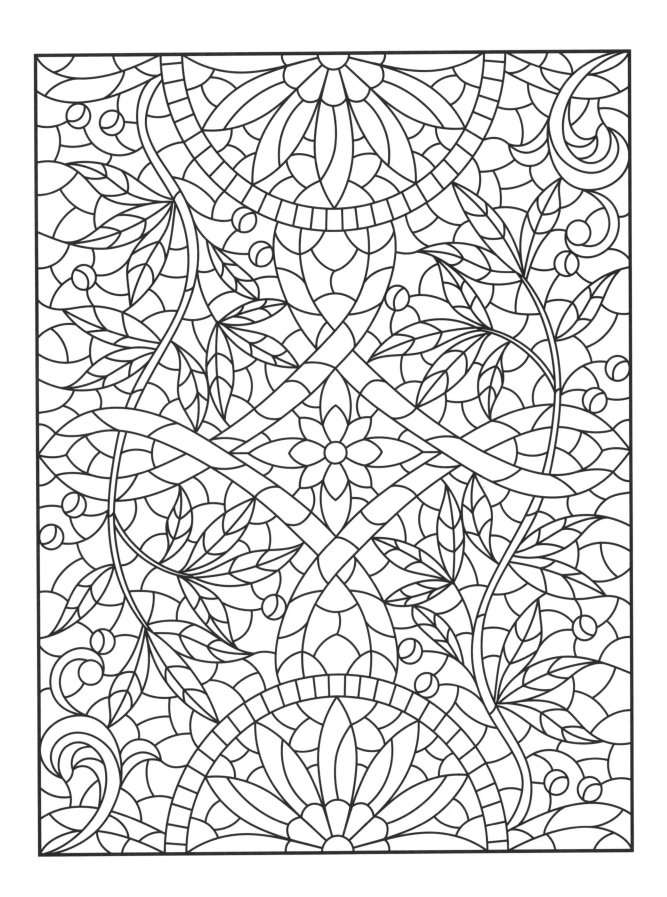

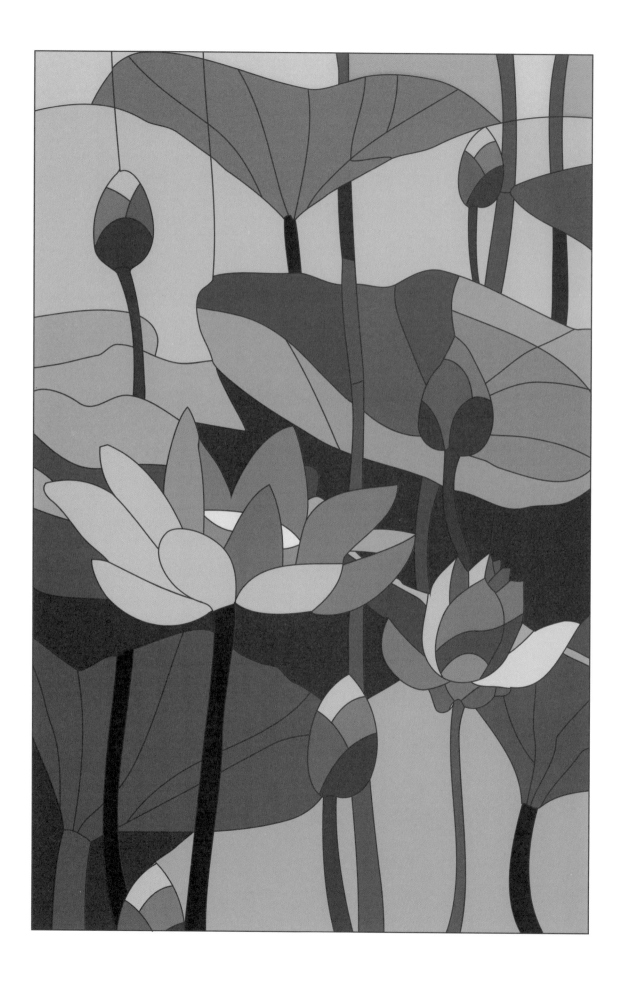

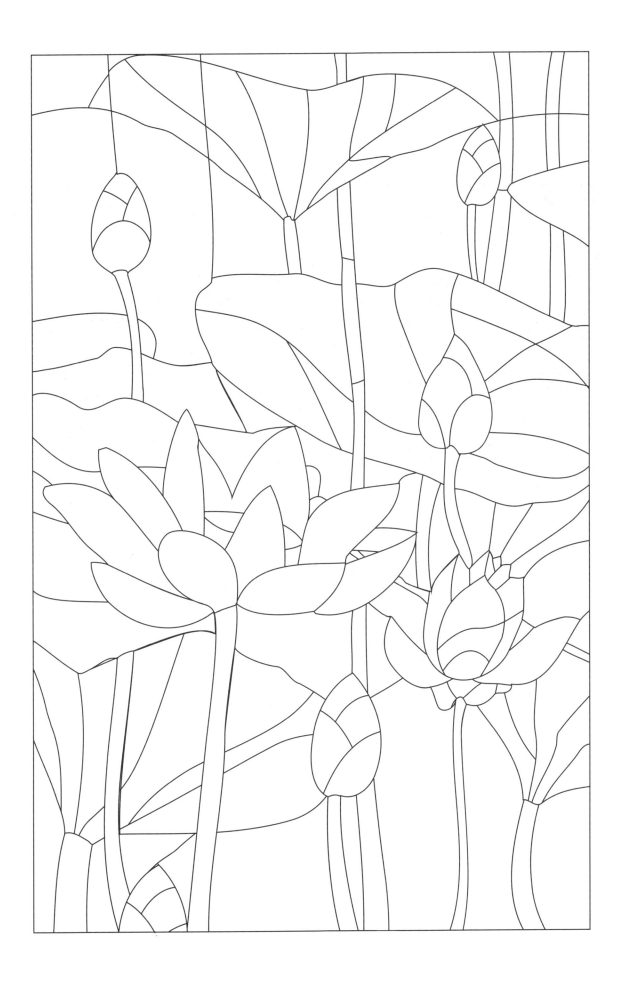

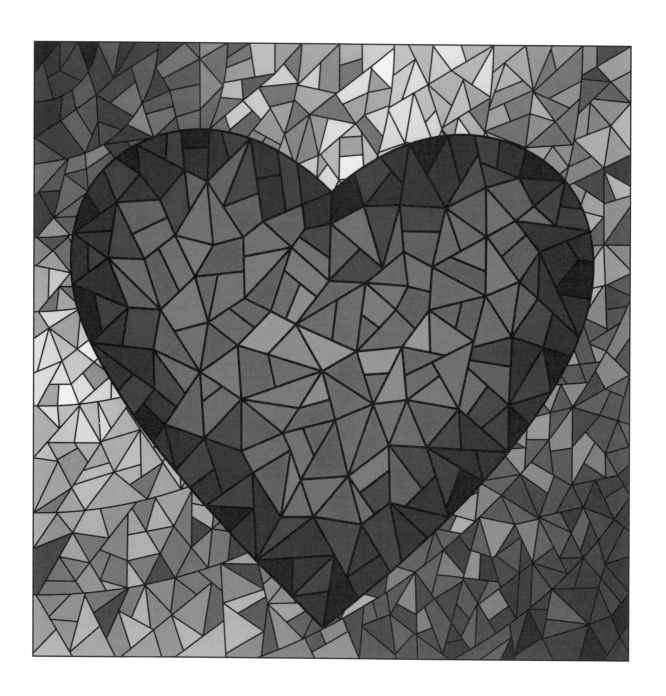

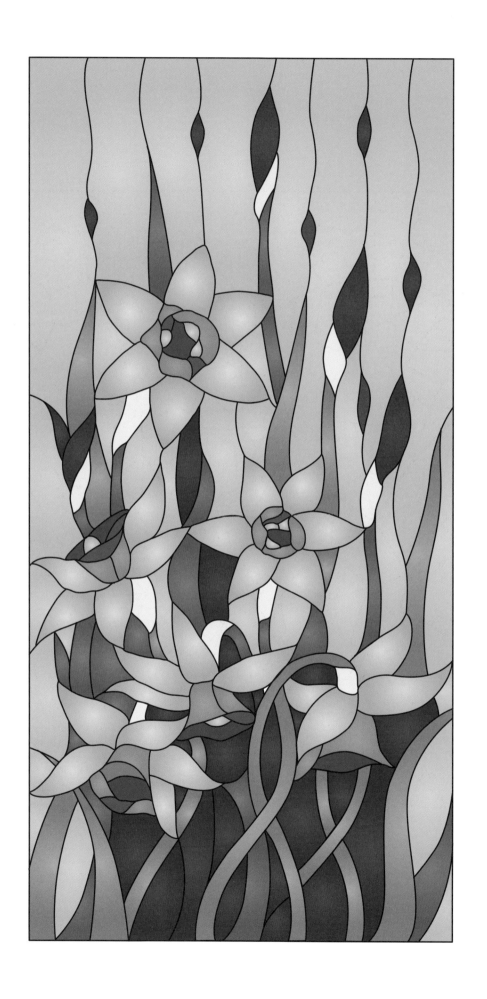

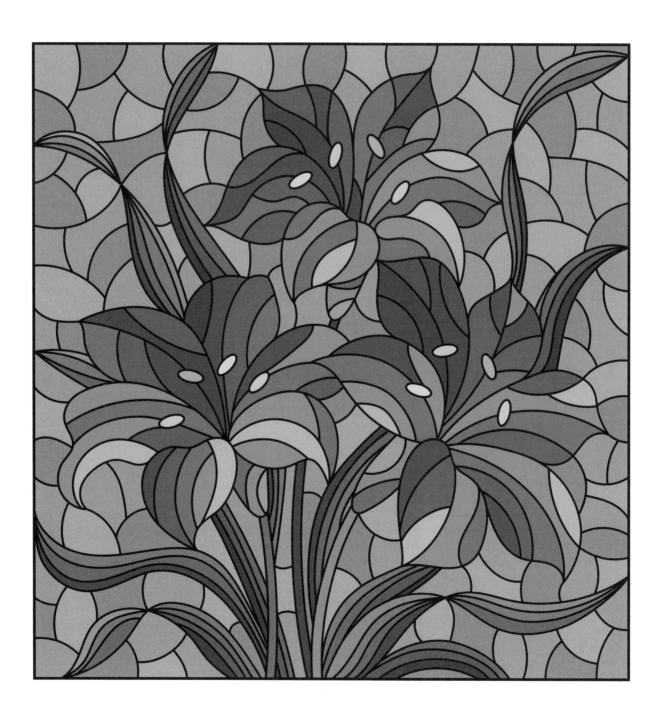

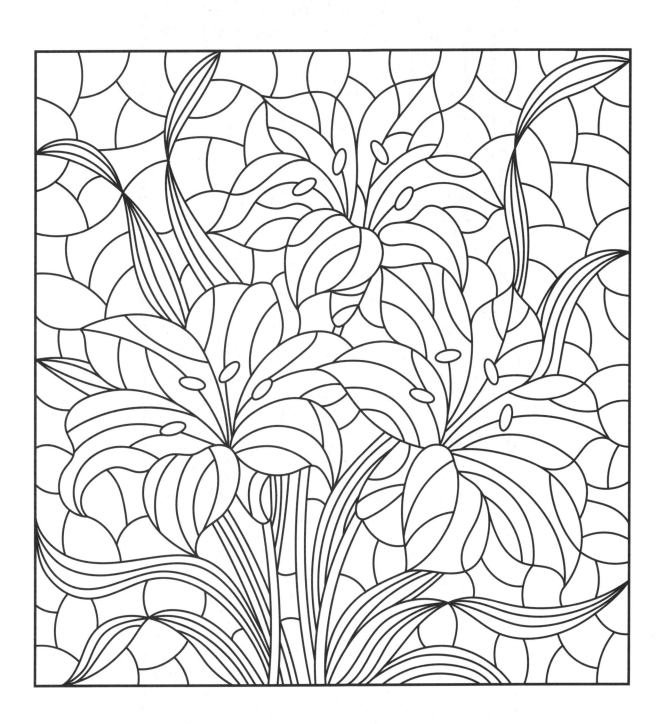

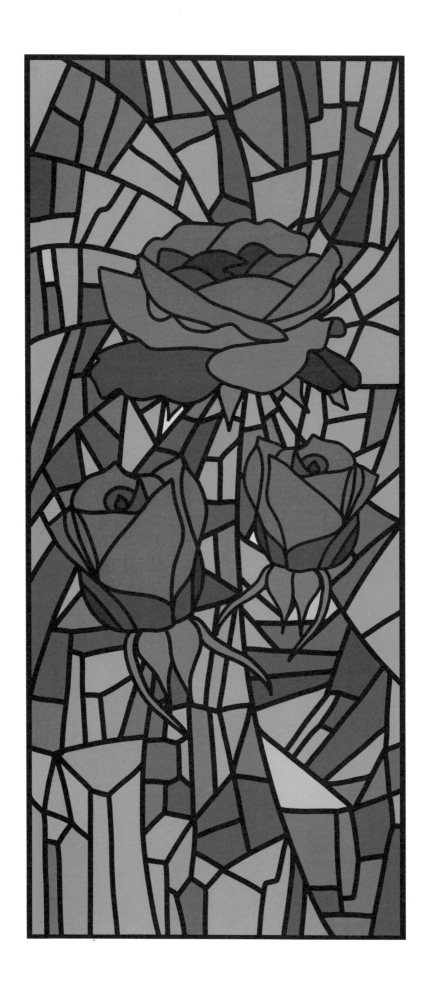

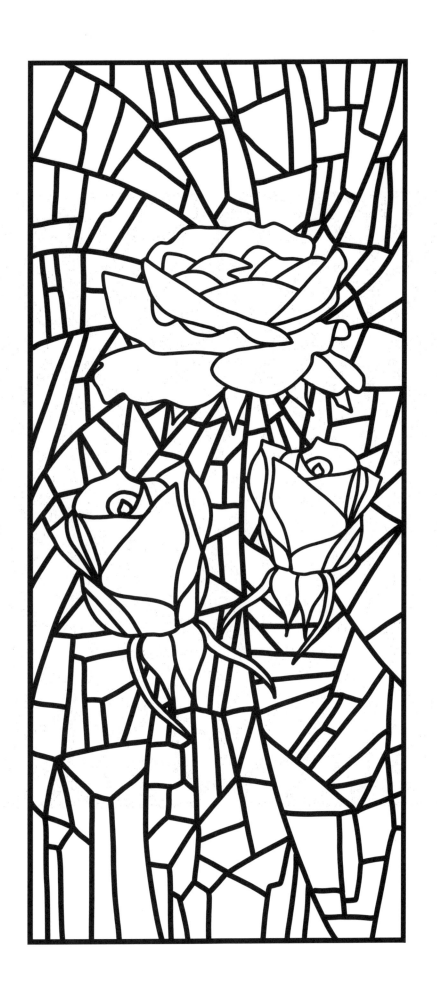

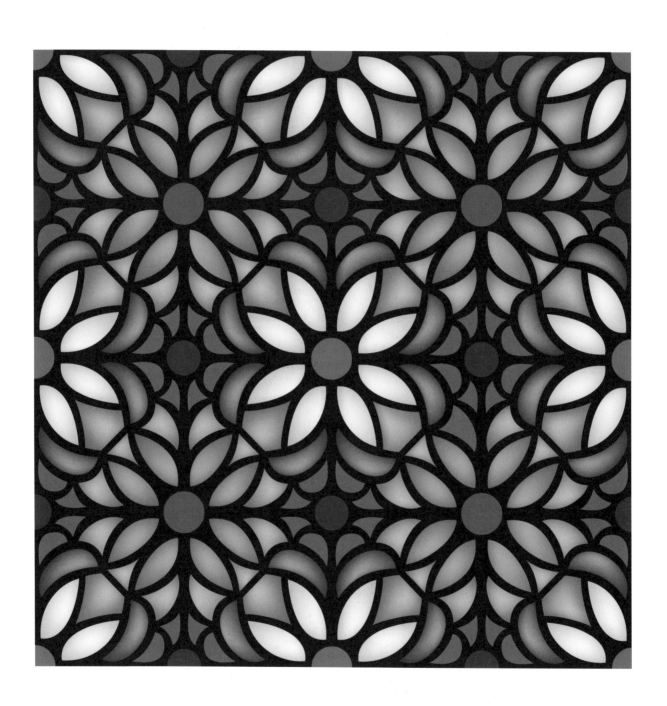

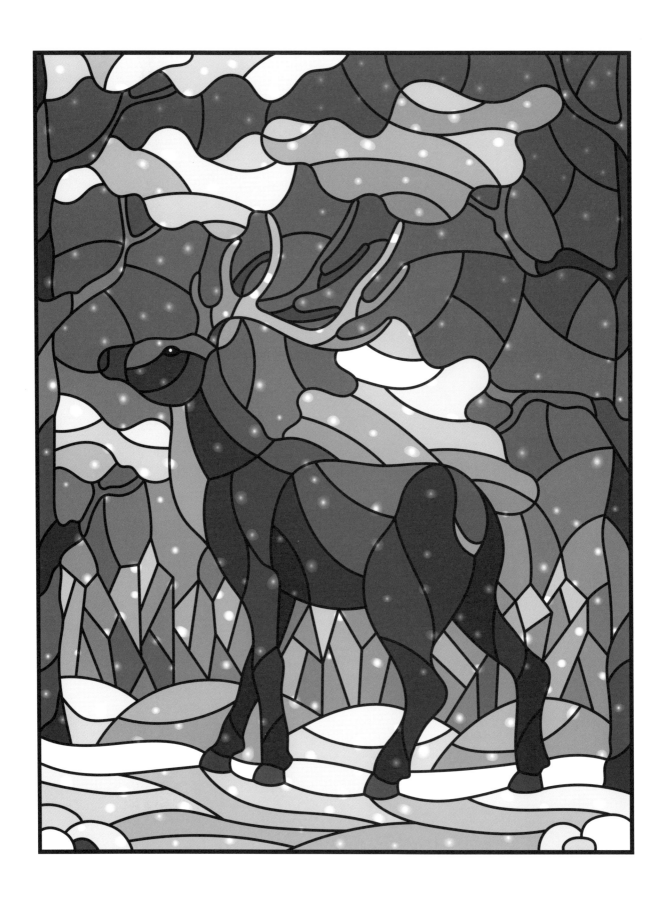

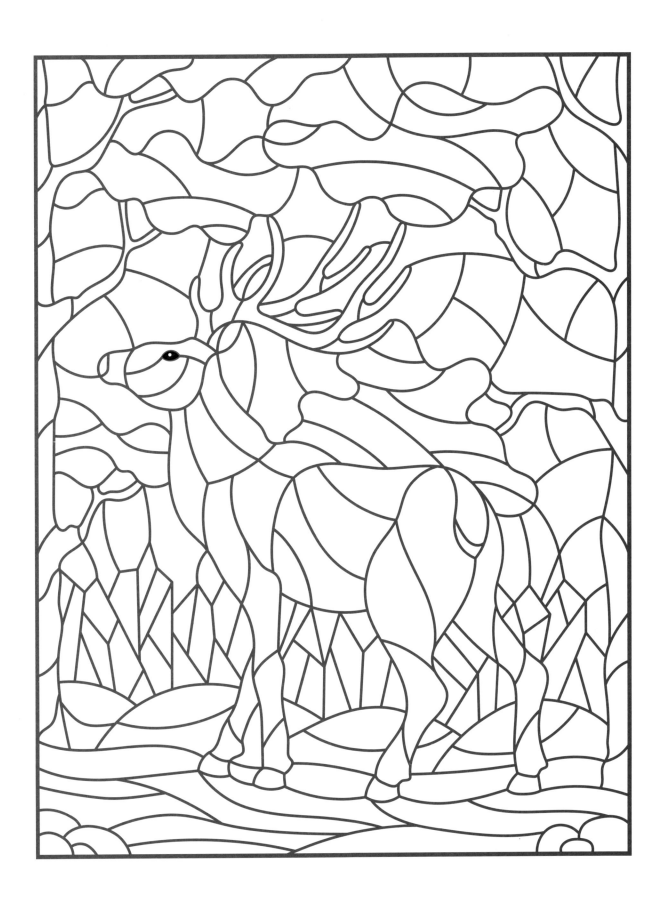

빛을 따라 마음이 쉬어가는 시간
1일 1장 스테인드 글라스

1판 1쇄 발행일　2021년 4월 30일

발행처　　독개비출판사
발행인　　박선정, 이은정
편　집　　이세영
디자인　　새와나무

출판등록　제 2021-000006호
주　소　　경기 고양시 덕양구 능곡로13번길 20, 402호
팩　스　　0504-400-6875
이메일　　dkbook2021@gmail.com

ISBN　　979-11-973490-2-7 13650